胡正文——著

世界是無法窮盡的文本

社會學想像與
電影的對話

自序　自由的凝視

這是一本由社會學角度思考分析，對電影文本研究撰寫的書。

欣賞電影其實是再享受不過的事，完整而美好。「分析」反而是尷尬又殺風景，甚至是多餘的。不過，弔詭的是，「分析」卻也是你我內在隨時都在發生的心理情事；舉凡接觸的人際溝通、情境互動、態度行為、語言表情或僅止於觀察時的種種感覺及思考，都透過我們專注的眼神，精巧的心思在逐條、逐項、逐步的閱讀與「分析」中；區別只是把公共的場景轉移至螢幕上，在隱密黑暗中張揚又公開。但我也必須坦承，單純觀賞和以深度的審視分析電影，的確是有著大大不同的感受。

書中內文是這兩年發表在各學報專文的再整，更是個人近年在教學實務上思考的匯聚。在進行以社會學及社會心理學理論為主軸論述，以及電影的總體文本或單一場景分析選取時，我常有取捨的兩難；在影片分析上，我傾向自己能從教學的觀點單純的介紹課程目標，但當牽涉分析影片人物與象徵的意義時，我幾乎是處於對文本錙銖必較的狀態。一則期待能追尋影片中更多的意識思考，一則是企求孜孜能解讀電影中多重的象徵；當然，更多程度是想藉由自由凝視不同的故事核心中，嘗試閱讀出電影研究最基本也最重要的概念：回答一部電影所隱含的美學形式、意識形態、敘事問題與導演傳達不同程度的意義。

　　站在社會學視角對電影的選擇著眼處，主要是考量電影的敘事是否潛藏並反映出社會的價值、生活的經驗、當代的議題；並且能否進行著與社會實踐的碰撞；因此會暫時脫離藝術類型電影，而由日常生活個人事件與廣大社會的關係切入。因為，大多數的閱聽人所理解日常生活的真實性幾乎都受到媒體影像的影響，因此這些影像能夠敘述一個甚麼樣的社會故事、顯示甚麼樣的價值信念、透露出甚麼形式的社會意義，也就越形重要。

　　電影透過影像、劇情、聲音與動作的結合，將人們生活的各個面向及情緒表達得無微不至；就如世界名導艾爾弗列德‧希區考克所說：「戲劇就是生活，但是除掉無聊部分的生活」，它不僅可深觸人們無意識的心理疆域，影響個人思想和心理狀態，甚至引領觀眾從不同的角度檢視自己，以及看待他們周遭的世界。但觀眾並不會意識到，透過電影的觀賞，已被啟動情感的密碼，可能是童年的記憶、愛情的焦慮、婚姻中的壓抑、無意識的恐懼和欲望等，它不僅滿足了人們想像力的投射，其內在的吸引力更是與廣大的觀眾緊密相連。

　　換言之，日常生活中任何可以傳達思想情感的人、事、物、語言、表情、動作、文字、甚至甚麼都沒有，都可能是電影敘事中某種的象徵和隱喻。因為對影像、角色和故事而言，訴說的都是更精緻與巨大的概念。相片、鏡子、街景、招牌、棒球、音樂、天空、森林、海洋，而擁抱、觸摸、握手等動作也都不僅僅是身體的接觸，依此而引發觸動我們種種的直覺與思維更是無止盡的延伸。大多數人就在這樣的互動中透過

他人對自己的反應，在互動中逐漸修正、理解自己的思考與行為；如果我們願意觀看影像敘述的社會故事、顯示的價值信念、透露的社會意義，這將是你我生命中信手拈來最強大反身性的思考機會。

引述法國理論家梅茲的說法：「電影是一種很難解釋的東西，原因是它們很容易理解。」也就是說，當我們在看電影的時候，可以很容易了解人物角色的言行與所做的決定，但是我們不見得能就此提出一套合理的解釋。換言之，當人們覺得自己看懂一部電影時，不同程度的意義就是這個故事已經是被解讀，而且往往也就是接受。電影巧妙的容許人們有著無窮的想像平台，當觀影者依著他們的社會文化背景，站在不同的解讀位置時，它提供給我們的又是完全不同的類型經驗。

末了，我想談談封面與封底的攝影照片，這是兒子的提供，他的攝影興趣完全來自遺傳，但不是我。會特別選這兩張俯視取鏡的景框，是因為欣賞其觀看的視角，尤其是跳脫出水平、高度及距離空間的創意形式，雖以素人之姿，小試身手，但在內舉不避親下，身為母親的我仍不免大嘆他拍出了我要的意境、象徵、隱喻與哲思。

祝福所有喜歡看電影的朋友，都能各自由我們的心出發，自由的凝視，自由的享受。

目 次

自序　自由的凝視／胡正文 ... 003

Chapter **1** 導論 ... 009

一、從社會脈絡走進電影故事 ... 010

二、研究目的與方法（研究者的定位） 015

Chapter **2** 文獻探討與閱讀的發展脈絡 019

一、社會建構下的視角 ... 020

二、電影無窮的寫意想像 ... 033

三、故事展演──現實的生活 ... 035

四、性別與「做性別」的擴展建立 038

五、電影之於社會的延伸與牽絆 ... 041

Chapter **3** 親密關係中的反身性思考
　　　　　──《王牌冤家》與《愛‧重來》 045

一、前言 ... 046

二、愛情盡頭下的爬梳 ... 048

三、恬靜的心蘊含衝擊 ..052

四、現實與深層心理之間的拉扯.......................058

五、結語 ..061

Chapter 4 敘事電影與女性意識
——《遠離非洲》與《蒙娜麗莎的微笑》.......063

一、前言 ..064

二、婚姻暗盤下的選擇與自由.............................065

三、自我發現的假象與真面.................................070

四、情愛糾結後的滲透 ...075

五、匯流中的親密關係 ...078

六、結語 ..085

Chapter 5 社會建構下的婚姻與情變
——《愛情決勝點》與《花神咖啡館》..........089

一、前言 ..090

二、穿梭社會與自我之間的愛情.........................091

三、在外遇之前——當承諾變成負擔.................095

四、愛之輿圖 ..102

五、走或留，都是相守 ...107

六、結語 ..110

Chapter *6* 性別與權力之拆解
——《雙面情人》與《玫瑰戰爭》 113

一、前言 .. 114

二、愛他，還是愛自己？ 114

三、自覺啟蒙始於權力 .. 117

四、影像與現實的再思考 129

五、結語 .. 132

Chapter *7* 母女關係娓娓道來
——《藍色協奏曲》與《喜福會》 135

一、前言 .. 136

二、以母愛之名：持續的角力 137

三、從母女關係反思社會脈絡 145

四、母女關係的變奏 .. 150

五、同中求異的界限 .. 157

六、結語 .. 161

參考書目 .. 163

出版心語 .. 168

導論

Chapter 1

一、從社會脈絡走進電影故事

　　將電影故事情節作為社會學分析素材不是一個陌生的話題，通過電影的傳播，所有昔日的社會文化形式皆可進入故事劇情中，它們並非藉由刻意的模仿或可標定的脈絡管道居於其中，而是遍布於電影文本之內[1]。在人們覺得自己看懂一部電影時不同程度的意義已經被解讀，而且往往也就是被接受。由於這些意義通常關乎生活，而且隱含某種社會意識形態，使得電影成為甚具影響力的一種「社會實踐」（林文淇，2003）。事實上，電影的敘事由社會、政治、歷史、文化、科技、性別、情愛、親子、心理、人際、哲學、宗教、種族、女性主義隨時都與社會議題進行著各式的碰撞，除了提供觀眾感官的刺激外，也透過電影故事提供觀眾關於生活的意義；近年來它在道德爭議、社會建構、親密關係、價值觀變遷、諮商治療上更是多有著墨，其包含可探討與研究的亮點，不斷無所界限的往外延伸；除了提供人們進一步檢視個人思想、特質、生活與社會的互動外，還會以合情合理的方式呈現人物及情節，把其中的人際關係與社會心理互動場面刻畫得淋漓盡致；電影也巧妙的容許人們有著無窮的想像平台，當觀影者依著他們的社會文化背景站在不同的解讀位置時[2]，它提供給我們的又是完全不同的類型經驗。

[1]　在《大百科全書》中「文本理論」這一詞條裡，羅蘭・巴特（Roland Barthes）由一段引言開篇便提到互文裡「每一篇文本都是再重新組織和引用已有的言辭」（Roland Barthes, 1973），轉引自Tiphaine Samovault著，邵煒譯，2003，頁12。

[2]　Barthes（1973）提出迷思的概念，重新將個人對意義的詮釋，拉回至社會文化背景的框架中，指出對於意義的產生，個人必定受到該時代的文化、社會權力

　　電影一直是引領時代潮流的前端藝術，它透過影像、劇情、聲音與動作的結合，形成了一個無比強大的力量，遠遠超過文字描述或照片的表達；Denzin（1989b）[3]即針對好萊塢電影，分析其種種對社會的反映：社會經驗（如：酗酒、貪汙、暴力問題）、歷史上的重要時刻（如：越戰）、特定機構（如：醫院、法院）、社會價值（如：婚姻與家庭關係）中生活的各個面向及情緒，然而矛盾的是，即便如此，人們依然很難由日常生活個人事件看到與廣大社會的關係；生活在當代的社會，人們認定追求個人成就是具有價值卻又很難理解表面現象下的內在意義，個人不論是在婚姻、信仰、愛情、失業、輟學中，人生的經驗都很難與文化及歷史過程產生關聯。因為，大多數的閱聽人所理解日常生活的真實性幾乎都受到媒體影像的影響，因此這些影像能夠敘述一個甚麼樣的社會故事、顯示甚麼樣的價值信念、透露出甚麼形式的社會意義，也就越形重要。

　　而能夠透視這些力量對個人生活影響的能力，正是著名的社會學家C. W. Mills米爾[4]的社會學的想像（sociological imagination）。所謂「社會學的想像」是指將我們生活周遭與社會生活世界相關聯，以檢視社會力量是怎樣影響了個人的分析能力；它是社會學觀點的本質與重心，

　　結構等等因素的限制，而並非擁有絕對的權力。

[3]　「三角驗證法」（triangulation）由學者Norman Denzin於1978年首次引用於社會科學的研究當中，期以一種以上的理論、方法、資料來源或分析者解釋同一現象，以確保研究發現的一致性（胡幼慧，1996：271；楊克平，1998：439）。

[4]　美國社會學家，文化批判主義的主要代表人物之一。生於1916年8月28日，卒於1962年3月20日。曾在威斯康辛大學師從H. 格斯和H. 貝克爾，1941年獲博士學位。長期執教於哥倫比亞大學，直至逝世。主要譯著和著作有：《韋伯社會學文選》（與格斯合譯，1946年）、《性格與社會結構》（與格斯合著，1953年）、《白領：美國中產階級》（1953年）、《權力精英》（1956年）和《社會學的想像力》（1959年）等。

是一種能發現個人經驗與歷史脈絡間之關聯性的力量。Mills認為無論認為自己的經驗多麼個人化，其實許多經驗都是社會力量影響下的產物，社會學的任務是協助我們將我們的生命視為個人生命史和社會歷史互動的結果，提供我們一種方法來詮釋我們的生活與社會環境。史密斯（Geoffrey Nowell- Smith）就曾寫道：「要說明電影為何有此意義，比說明如何產生意義更為簡單；電影的意義，乃依照人所希望的方式而產生，意義並非屬於惰性之物，像書籍、電影、電腦程式或其他物品那樣具有被動的特性；相反地，它是一個過程的結果，藉此人們便可『理解』眼前遭遇之事物。[5]」（Gledhill & Williams, 2009: 10）而電影在當代社會中正具有此強大的力量。英國學者梅耶爾[6]在《電影社會學》（1945）提到電影社會學的使命：「研究社會需求如何影響和制約電影藝術家的創作，研究觀眾審美需求的演變而引起的藝術風格的形成和變化，研究社會群體參與電影活動的基本形式，分析這些基本形式的演變狀況或成因，展望這些形式未來的走向。」不過，因為世界是個無法窮盡的文本，電影文本不會單獨存在，是受到社會文化的影響。就如傅柯所言，權力網絡無所不在，但在地性的抗爭亦無所不在。過去電影理論認為觀眾之間差異不大，研究的注意力多在文本、意識形態的論述位置，但當代電影理論則把觀眾視為意義的主動創造

[5] 《世界電影史‧第二卷》，（英）傑佛瑞‧諾維爾-史密斯（Geoffrey Nowell-Smith）主編，ISBN：978-7-309-11104-0。

[6] 英國J. P. 邁耶1945年出版《電影社會學》，另一英國電影理論家R. 曼維爾的《電影與觀眾》被認為是這方面的重要著作。60年代末至70年代初，隨著西歐社會大動盪，人們對電影與社會、電影與政治等關係問題日益關注，在西方電影研究界突破了過去引為常規的對電影的純藝術分析，出現了各種各樣的社會學電影理論，這使電影社會學的研究對象和範圍有所擴展。

者（Mayne, 1993），事實上閱聽人的主動性已成為當代研究的焦點之一。亦即人類對於日常生活的認識與理解，都是一種「可能性的」理解，尤其進入到符號與媒體的時代以後，這種理解更是進入一種「再現的」（representation）理解[7]。

「根據社會建構（social construction）的觀點，只有透過特定的文化脈絡才能為物質世界製造意義，這有一部分是必須藉助我們使用的語言系統（例如寫作、演說或影像）來完成。因此，物質世界只能透過這類再現系統獲取意義，也才能被我們所『看見』。也就是說，這個世界並不是再現系統的反射而已，我們的確是透過這些再現系統為物質世界建構意義。」（陳品秀譯，2009：32）當然在不同的觀影環境下，同樣的「電影文本」仍會產生不同的經驗；如何賦予文本意義，以及如何製造意義，仍都取決於對文本與看電影的經驗。引述法國電影理論家梅茲[8]的說法：「電影是一種很難解釋的東西，原因是他們很容易了解。」也就是說，人們很容易理解電影人物角色的言行舉止、喜怒哀樂或劇情的生活經驗、社會現象，但不見得能夠提出「何以為之？」的具體解釋。尤其是當人們意圖由不同角度思考、探討電影所要表達的意義與呈現時，換言之，要以社會視角及其相關理論來分析電影，所要求的就不僅是觀賞，而是更深度的檢視、理性的、結構式探究後，再提出理

[7] 我們用文字來了解、描述和定義眼見的這個世界，我們也用影像做同樣的事。所謂的「再現」（representation）就是使用語言和影像為周遭世界製造意義（陳品秀譯，2009：32）。

[8] 電影符號學家梅茲，是在70年代初期開始崛起的重要電影理論家。他的電影符號學理論重要之處，是他把電影理論帶進一個現代科學化、系統化的領域裡。為電影理論鋪了一條新出路。梅茲有三本重要的著作：1.Essais、2.Language of Cinema（Paris, 1971）、3.Propositions Methodologiques pour lanalyse du Film（Germany, 1970），展明了電影符號學理論的各個要點。

解與省思。翟學偉[9]在《文學作為歷史：真實社會再現的另一種可能》中將真實分為「人物─事件事實」和「符號─行為事實」兩種類型，前者指歷史學家通過尋找可靠資料和實物來找到真實答案，而後者則指歷史場景中的人物角色及相互關係等。英國學者Morley也將文化研究帶到經驗性的層次，而不只是停留在理論性的辯論而已，同時也將源自於文學研究和電影理論的接收分析取向帶到媒體和傳播科技的質化分析領域中[10]（趙庭輝，2003）。

　　法國哲學家德勒茲說：「如果你不選定一個事物可被銘刻的表面，那麼你就永遠看不到那尚未隱藏的一切，和表面對立的並不是深度（事物總是一再從深度中浮上檯面），而是詮釋的方法。[11]」在電影研究中最基本也最重要的是回答一部電影所隱含的美學、形式與敘事的問題。然而電影並非存在於真空中，而是在具體的社會脈絡中被產生、展示與消費（謝世宗，2015）。因此未嘗不可針對電影提出已存於社會中的現實性議題來結合課程；換言之，是能將電影內容巧妙融入課程中作為連結社會學分析的素材。身為教師在教授通識課程時，如何維持課堂中學生昂然的學習動機與興趣；如何引導學生由社會學觀點中米爾斯所謂的「社會學想像」對世界的看法連結真實日常生活；再進而以客觀的態

9　翟學偉：現任南京大學社會學院教授、心理系主任、博士生導師，並兼任中國社會心理學會理事、江蘇省社會心理學會理事長、江蘇省社會學會理事；《社會理論學報》（香港）、《中國社會心理學評論》、《本土心理學研究》、《中國研究》、《社會理論論叢》等學術刊物編委會委員。

10　資料來源：陳婷玉（2008）背叛！台灣女性如何解讀電影《斷背山》：一個接收分析研究。

11　吉爾‧德勒茲（Gilles Louis René Deleuze），法國後現代主義哲學家。他的哲學思想其中一個主要特色是對欲望的研究，並由此出發到對一切中心化和總體化攻擊。

度探究社會事物與問題，並試圖超越個人自身經驗互動與社會脈絡，是今日將影像情境融入教學方式的新方向和新挑戰。問題是如何運用「電影」媒介，如何將「電影融入教學」，再由電影分析、教學策略與專業知識三大概念架構教學主體；教師就需先邏輯性的分析電影以充分了解其中適合的影像、情節、構圖、角色等，方能透過教學運用，引出學生的發想表達與延伸進而串聯核心。許多教師們都已發覺在授課中，深具內涵的詮釋與解讀或牽涉個人自我認同、純粹關係的反身性思考，都無法單靠問題討論或議題探討即有解答，尤其是情感問題，此時影像就占了舉足輕重的地位。

二、研究目的與方法（研究者的定位）

本研究為一質性研究，採用文本分析、內容分析與論述[12]。這類的研究方法近年來越來越受到社會科學研究的重視。在此特別要強調的是，此處所指的文本分析並非是作文學性的文本結構分析，可以想見如此的取向較無法滿足社會科學研究者的研究興趣；社會科學研究者更在意的是文本的社會意涵。理論上而言，分析與詮釋是有差別的，文本分析通常是把文本拆開來然後探究其各個部分之間的對應關係；詮釋則是利用理論或學說，如心理分析理論、符號理論在可能的範圍內，以推論

[12] 論述是指在特定的社會情況和歷史條件下所生產出的一套相關的陳述，它們可以界定知識的專業領域，如心理治療、藝術評論等，從Foucauldian的觀點，理念（ideas）的形成與運作絕不會和權力的制度與關係脫離開係（Chaplin, 1994:87）。而若欲更進一步了解此一概念，則可參見M. Foucault的系列相關著作。

出文本所傳達的意義與對閱聽人的影響及所反映的社會及文化現象[13]。

　　質性研究方法學家Denzin更進一步提出影片分析作為研究工具應注意的層面，他將電影區分出「真實性之觀點」（realistic readings）與「顛覆性之觀點」（subversive readings）兩個層面（1989, p.230）。真實性的觀點將影片理解為一現象所作的真實描述，只要詳細分析內容與影像的表面特色，即能完全的揭露此影片的意義；但對影片的詮釋，則是需確認該影片的對此真實的真正主張為何。在Goodman（1978）的論述當中我們也可以發現類似的看法，Goodman認為世界乃是透過各種不同形式的知識而形成的社會建構產物，舉凡日常生活的知識、科學、以及藝術，都是世界製造的不同方式。在這樣思路的脈絡底下，有一些問題就是質性研究者必須要問的，而且一定得問的。針對這個問題，Mathes提出以下的摘要：「對社會主題本身而言，甚麼是真實的？他們對於真實的看法是如何形成的呢？在哪些情況之下，從旁觀者的角度來看，社會主體所秉持的有關真實的理念，真的站得住腳？還有，在甚麼情況之下，觀察者本身所觀察到而且信以為真的事物又如何肯定確實是真實的呢？」（Mathes, 1985, p.59）。近年來有關影像的敘事性探究（narrative inquiry）的風行則更間接驗證了這一種趨勢；質性研究方法學家Denzin[14]倡導的研究法就是以符號互動論為基礎，另外再融合

[13] 依據游美惠〈內容分析、文本分析與論述分析在社會研究的運用〉的論文內對文本分析的解釋，將文本分析視為對文本解讀詮釋的過程（游美惠，2000：17），文內所提，並不只將文本分析視為文學性的文本結構分析，提到的是互為正文性（intertextuality）與語境分析（[con]textual analysis）的概念（游美惠，2000：20）。

[14] Denzin & Lincoln（2000b, pp.12-18）提出了七個質性研究發展的階段，分別從1.傳統階段2.現代主義3.類型模糊階段4.再現危機5.第五階段：多樣而分歧的敘事已經取代了普遍而統一的理論6.第六階段：現階段及7.質性研究的未來可能

了另類的書寫新潮流。他曾以電影《溫柔的慈悲》（*Tender Mercies*）為例，研究「酗酒」與「酗酒家庭」問題的呈現與治療方式；Denzin冀望從研究中去揭露，提出「文化再現如何塑造生活經驗」（1989c, p.37）。

　　因此研究者除將影片內可觀察、可感知的現象加以描述、拆解以找尋內含的暗示性；也將透過對話、省思、連結電影劇情與日常生活關係概念，嘗試帶入相關社會學、心理分析與電影符號學等概念或理論的說明。研究者在以電影劇情分析時，會將電影內的對話及場景，分為外在表徵形式及內在文化意涵作為元素，再與文獻理論進行對照，以觀察電影中豐富的訊息，詮釋情境脈絡與核心，期能達到真正思考的整合論述[15]。換一個角度來看，虛假的電影情節正展現了現實生活中人際關係的真實內容；由於電影分析是一個伴隨觀看電影，分秒不斷發生的心理活動，分析可以帶來嶄新的邏輯，看見不同的元素（吳佩慈，2007）。因此如何透過深度的檢視電影，以提出獨特見解，將潛藏社會意涵的電影文本與現實作相互呼應。

　　由於詮釋幾乎是永無止境的，因此，當詮釋影片時就必須不斷的將一些隱藏於作品內容外的事物，包括更深層的觀念、特性、關係、現

發展。
[15] 論述是指在特定的社會情況和歷史條件下所生產出一套相關的陳述，它們可以界定知識的專業領域，如心理治療、藝術評論等，從Foucauldian的觀點，理念（ideas）的形成與運作絕不會和權力的制度與關係脫離關係（Chaplin, 1994: 87）。而若欲更進一步了解此一概念，則可參見M. Foucault的系列相關著作。論述分析，則包含更為廣闊，不只是單純僅檢視文本本身，而是將建構文本所使用的論述及其相關社會場址（institutional sites）和歷史文化因素都納入分析之中，所以論述分析絕對不是一種任意的拆解，其物質性的基礎與實質效應具有重要的地位而不容忽視。

象，將所有的資訊，聽到、看到的內容列表，利用停格、靜音等操作，集中觀察細部事物，達到一種減緩被迫接受訊息的速度，才能更進一步思考文本中的「意義」步調與節奏。因此研究者會選取部分影片段落的內容分析，從對話中找到可深入探討之素材，意即將演員言行舉止抽取出來，從外延意義的層次切分為更細緻的思維去論述，試圖針對意義提出相關問題，例如特殊的場景特寫或者營造的氣氛，音樂、光線，運用哪些方式製造出特殊的情緒；鏡頭的組成（例如中景、特寫）、攝影角度（例如平視、仰角、鳥瞰）、鏡頭運動、光影色調的影像構圖方式來探討；從意識觀點與感知層面，推測人物或劇情隱含的徵候性意義，同樣的，這也必須有系統的檢視隱藏在本文中各種元素背後的意義及關聯性，才得以更進一步的思考這些元素如何組合成一個完整的電影文本，說了甚麼樣的故事？期許透過本文的爬梳，能通透的敲開社會學的想像之門。

文獻探討與閱讀的發展脈絡

Chapter 2

一、社會建構下的視角

科學並不是一只水桶，人們只要辛勤地採集並累積經驗，理論的
水就會自然而然地流注而滿。相反的，科學猶如一架探照燈，科
學家必須不斷地提出問題，進行猜想，把理論的光投向未來。

—— Karl R. Ropper[16]

（一）親密關係的種種共鳴——沉默的婚姻

朱自清在其全集裡曾提到：「沉默是一種處世哲學，用得好時，又
是一種藝術。」用在討論婚姻時，有種不言而喻的動態默契。隨著社會
結構的變遷，西方個人自主意識及兩性平權觀念的影響，人們對於婚姻
的認同和婚姻關係的對待看法，已有了完全不同於前的主張，呈現出傳
統與現代的衝突。婚姻是一個獨立與動態的狀況，除了千變萬化外，還
會隨著個體，在婚姻週期展現不同的排列組合；社會文化價值總是強調
女性外遇的負面效果以及對家庭之衝擊，所有的社會文化價值都不斷
在要求婚姻中的女性而非男性，不斷以道德的框架或是家庭倫理及子女
的召喚、宣揚家庭倫理之價值觀來鞏固暨有的父權體制，卻刻意忽略外
遇是社會因素及個人因素交互作用的結果（Pepper Schwartz & Virginia

[16] 引自黃光國：〈波柏的進化認識論〉，《社會科學的理路》，台北：心理，2001，
頁146。

Rutter, 1998）。社會建構論相信，社會規範的力量會限制人類情欲的無限擴張，婚姻的忠誠和家庭的責任就是一種情欲的社會規範，具有穩定社會秩序的功能。然而社會是複雜多變的，社會的價值規範也會不斷地與時推移，人類對於情欲的價值觀，經常在放縱快樂與節制穩定的矛盾中擺盪，尤其時至後現代的今日，多元價值百家爭鳴，有關情欲議題的辯論正方興未艾，在個人自主及隱私權的強調之下，外遇話題得以有開展的空間。摩頓·杭特曾與其主持的關於男女婚外情調查中，下一結論：「只要社會認為兩性有同等權利牽涉外遇，女性尋求婚外關係就不會落於男人之後。」傳統的情欲規範就是婚姻，婚姻可以維繫人類的情欲秩序，使之不致踰越社會規範，並將人類的情欲行為控制得極為類似與合宜。

（二）婚外情勢力的性別空間

台灣有關婚外情報導不時見諸於各大媒體，因外遇引發的社會問題層出不窮。法國社會學家Emile Durkheim就認為，在個人自主及隱私權的強調之下外遇得以有開展的空間；個人因素主要包含自我意識的提升、高度個人化及自我控制力較為薄弱等因素所導致。法國社會學家Emile Durkheim認為，個人和社會是一種「互相滲透」，是個別的人和社會體系之間的「互相貫穿」；社會因素包含社會的發展、環境的變遷所導致的對婚姻與性的觀念轉變，為外遇製造隨身性。Garrett（1982）曾指出：「外遇存在的時間可能和婚姻制度一樣久」（引自郭春松，

2004）。雖然婚姻制度容不下外遇，但外遇卻是一個與之並存的社會現象，也一直是被關注的社會事實。從台閩地區過去15年的離婚對數來看，「合則聚、不合則散」幾乎已成潛規；雖然社會的主流價值仍期待「白頭偕老」，於是身處理想與現實的夫妻們，所出現的婚外情、第三者、不忠背叛或外遇事件，不僅是社會新聞所追逐的焦點，更且是婚姻、家庭與社會領域關注所在。婚姻是一種社會制度，也是一種永久關係的形式，要維持這種永久的關係，似乎就必須要遵守某些規範與原則，特別是「忠誠」這個範定，在制度及關係上，夫妻能彼此忠誠是應然面，而能否在實然面忠誠則是婚姻的極大挑戰。何謂「忠誠」？「情感忠誠」與「性忠誠」是常被討論的議題，「情感忠誠」指的是除配偶外不對他人動心動情，而「性忠誠」則指不與配偶外的他人發生性行為，雖然「性不忠誠」有外顯行為容易被測量觀察，因此常被用來作為是否違反忠誠範定的指標，然而也並不表示在婚姻中能夠容許易被隱瞞的「情感不忠誠」狀況（引自王慧琦，2012）。

潔西・伯納德（Jessie Bernard）在她的經典作品《婚姻的未來》（*The Future of Marriage*）中所言：「自古以來，不知有多少文獻在討論一夫一妻制是否為人類最自然的婚姻制度，事實上，這個問題根本無解。」我們只需要認同，不論是一夫一妻制或婚外情都是社會既有現象，而且也要了解，身為社會一分子必定受其影響；想要外遇的理由可能有千百種，完全因人而異，但是當他們決定將欲求化為真正的行動時，這樣的決定一定是受到周遭存在的價值觀和行為所影響。外遇如此普遍，我們實在不應該再將這件事視為每對夫妻本身的問題，不論有外

遇的那一方如何想，他之所以如此做，一定深受社會現象左右。

此外社會因素及個人因素二者交互作用之下的兩性平權意識，致使女性權力逐漸提升，過程中所引發的權力落差及權力爭奪，更是使女性得以發展外遇之結構因素。雖然由於不同時代、地域、文化、情境與社會變遷等產生不同的流派（顧燕翎，1995），但整體而言，「女性主義」是指一套女性為主體的思想與價值系統，並在實踐行為中促成改變，終止女性的附屬地位，達成兩性平權的公平社會。性別角色理論的不足，在於無法解釋性別關係中權力，不公平及衝突的現象，光是假定公平無私的角色規範與期望，是不足以解釋性別關係的。夫妻對不同家庭決策為例，妻子對子女教育絕對比對購買房地產的影響力為大；簡而言之，社會文化背景脈絡對性別權力關係的影響更不容被忽視；男人在婚姻中的優勢與支配地位並不是來自於「個人資源」或「人際交換」，而是來自於既存的社會結構與文化意識形態所隱含的價值所影響的，女性主義觀點強調夫妻間權力差距，因此權力之間的制衡關係更不容小覷。當男人繼續在經濟、政治、教育、宗教等體制中享有相對優勢時，又怎麼會在家庭關係中自動放棄此優勢，因此社會文化中的性別關係也不會自動的趨向公平。

（三）愛情：一個觀察上的練習

要把東西看得清楚，必須把它放在適當的距離。但是人們常會因為想看得更仔細，結果把它放得太近，反而看不出原貌的；但如果因此把

它拿得太遠，也同樣無法分辨清楚；親密關係就像這樣，它必須是有點黏但又不能太黏。Dindia, Fitzpatrick & Kenny曾明確表示，沒有任何親密關係可以承受資訊完全公開的考驗。因此，親密關係雖然包含大量的自我揭露，親密關係的維繫卻也需要相互尊重對方，保留些許私密空間。心理學家Erikson（1963）以傳統心理分析的角度提出：只有在個體和異性間建立起永久相互的承諾時，親密的發展才算完成；他同時強調彼此間性愛的表達是親密的必需部分，是一種對人的信任、安全與親近的感覺。親密關係在戀愛層面上，也像極了兒童在成長時與母親的依附關係，談戀愛的人就像小孩子一樣，要哄、還要時時陪伴，更要無微不至；許多小孩甚至只要看不見媽媽，就會因為不安而大哭起來，其實，媽媽只是不在眼前，只因為眼前看不見，就認為媽媽不見了；同時，也還會以為媽媽不愛我們了。有一派學者就提出「愛情是童年依附行為的再現」的觀點，認為個人早期所形成的「依附型態」[17]並不隨著時間開展而有所更動，在往後與重要他人互動時，便會顯現類似幼兒時所經驗的親子關係（李維庭，1995）。

事實也的確如此，當愛產生的時候，人們會體驗到一種生理上的覺醒；其次，在愛的當下，會從內心深處產生和愛人生活在一起的強烈願望；尤其是女性，她總希望這一次能夠定終生，不過是不能把這種想法等同於結婚願望，因為當我們愛上一個人時，必定會產生和他待在

[17] 安全依附（secure style）與伴侶的關係良好、穩定，能彼此信任、互相支持。逃避依附（avoidant style）會害怕且逃避與伴侶的親密。焦慮矛盾依附（anxious ambivalent style）時常具有情緒不穩、極端反應的現象，善於忌妒且希望跟伴侶的關係是互惠的。

一起，永遠生活在一起的念頭，在心理學上我們稱那是依戀行為[18]。研究依戀的學者就認為，嬰兒與照顧者之間的情感連結適用於夫妻與情侶的關係：一人從另一半身上獲取舒適與安全，想與他在一起的念頭（特別是在有壓力時），顯示出情侶間關係是一種成人。故Hazan和Shaver（1987）推論，假設愛情亦是一種依戀型式，愛情關係中的雙方有義務相互滿足對方的需要，就像嬰孩學會信賴照顧者，相信其有能力滿足自己的需求一樣，每個成年夥伴也學會信賴對方、預見與滿足他（她）需求的能力，並形成相互依賴與情感支持的依戀型態（Ainsworth, 1989; Hazan & Shaver, 1987; Shaver & Hazan, 1988; Weiss, 1991）。[19]雖然依附型態起源於嬰兒時期，但它們並不會在那個時期或其他任何時期定型，不過這些型態會持續地受到新經驗的影響，但我們如何知覺新經驗則視我們先前經驗的概念化而定（Deaux et al.，楊語芸譯，1997，頁384）。換言之，戀愛是否能讓人從中成長學習或成為生命中最耗時的試煉，端賴個人是否能由其中思考。

在電影中愛與親密關係通常是以兩個層面存在。首先，是身體的層面「性」的表現，傳統在銀幕上通常都是以含蓄的方式來表達，「性」的場景很簡單，因為是純視覺的，幾乎是不需要動機的；尤其它很容易抓住並維持著觀眾的注意力，基本上它是電影主要窺視快感的來源。情感上的親密關係在電影上則較難達成，當我們試圖建立角色間情感上的

[18] Bartholomew（1990）等以「正向或負向的自我意象」與「正向或負向的他人意象」為向度，區分出四個不同的人際依戀型態，且經一連串的實證研究獲得證明（Bartholomew & Horowitz, 1991; Griffin & Bartholomew, 1994; Scharfe & Bartholomew, 1994）。

[19] 參考資料：Newman & Newman, 1991；郭靜晃等譯，1994；王澄華，2001。

親密關係時，就是「讓人知道你內心深處的祕密」；個人私密的暴露是
在愛情關係的角色間創造親密關係的關鍵；沒有人願意進入這種處境，
除非他或她對另一個人有完全的信任，因為沒有信任，就沒有親密關
係。這樣關係的發展大致如同社交滲透理論所描述的漸進式，但仍有諸
多例外，交淺言深的情況時有所聞，火車上的陌生人現象最為人津津樂
道。有些事情人們從未向家人親友吐露，卻對陌生人娓娓道來，那是因
為陌生人不屬於自己的社交圈，無從洩密，對陌生人吐露真情不需要擔
心後果（Derlega & Chaiken, 1977）。這也間接說明時下部分年輕人以
為「單純的身體關係從此就不會再被感情束縛」的盲從。

（四）冰山隱喻下的人間親密能量

維琴尼亞・薩提爾[20]（Virginia Satir, 1916-1988）相信每個人本身就
是一個奇蹟，不僅不斷地在演變、成長，而且永遠有接受嶄新事物的能
力。她認為「問題的本身不是問題，如何面對問題才是問題」，一旦調
整好，對彼此的特質與個性有更多的了解，就能互相諒解、避免誤會，
甚至可以修復破損的關係，讓雙方從原本劍拔弩張的緊張狀態，轉換成
互惠感恩和互愛互信的能量。在《雙面情人》影片同時呈現的兩個矛盾
又複雜的戲劇化情境角色性格中，女主角面對三角關係的背叛「揭露」
與「未揭露」之間的張力和人際關係，其表露於外的行為及隱藏於內

[20] 維琴尼亞・薩提爾（Virginia Satir, 1916-1988），世界知名的美國心理治療師，
也是家族治療的先驅，曾被美國《人類行為雜誌》（*Human Behavior*）譽為「每
個人的家庭治療大師」。

的強韌內心尤其可見。每個人生命中總會發生超乎自己能力可以掌控的狀況，這樣無法控制的狀況將會引發我們的壓力；而這樣的壓力任何人都免不了會經歷苦澀的歷程，親密關係的失衡與衝突，往往會帶來許多身體和心理的壓力，進而導致疾病產生；所以在薩提爾的理念中，認為讓我們受傷或挫敗並不是壓力事件的本身，而是我們處於壓力下的因應之道，也就是要先處理本身失衡的親密關係，才能得到有效的治癒。在《藍色協奏曲》身為母親的複製，女兒西麗的角色有明顯的詮釋，她的身體常被賦予隱喻的意義及正向或負向的價值，包括生命成長阻礙時，身陷於扭曲、忽視、否認，難以掙脫；她在無意間得知自己是被基因創造時，無法釋放的衝擊與壓力導致昏厥、臥床與失語。但問題往往不是在西麗的意識之內，因為她只是回應事實，這正是薩提爾提出的冰山理論（Iceberg Theory），她以隱喻來披露人類行為的內在經驗與外在歷程因不一致而引起的種種困頓。西麗對外在的應對方式（外在行為）就像我們看見冰山露在水平面以上的部分，這些看得見的冰山其實只是整個冰山的八分之一，另外的八分之七在水平面以下代表著人類心理內在的感受、觀點、期待、渴望及自我。

（五）以平常心看待母女

成年婦女可能會探索並找到自己的價值，最終可以肯定自己的重要性。但在從女孩發展到女人的不穩定期間，女孩需要有人幫她決定自己存在的價值——這件事上沒有人可

以做得比母親更好。

——珍·華登（Jan Waldron），《送走西蒙》（*Giving Away Simone*）

「母女關係」雖是女性特有的生命經驗，代表原生家庭賦予女性的性別認同來源，也不斷測試母女兩代的自我定位；但不是所有的母親都是聖人，也不是所有的女兒都與母親如此真實的親密，絕大部分的女性並不如社會所預期的信念，許多害怕與痛苦無法避免，許多障礙都需跨越；女兒和母親都必須練習以平常心去看待女性，許多母女都承認，她們經常是前一刻還彼此欣賞與愛，感覺彼此既相似又完美，但是下一刻就可能被狂怒與羞憤所淹沒。心理學家在經過廣泛調查後得出結論：母女關係並不全然是和諧的，它經常是緊張，甚至是破裂的；當人們在探索母女關係時，也是在做自己生命的功課；母女關係其實是在既有的社會文化下形成一種互動與關係脈絡；也就是不論任何年齡社會文化對人的影響力都是在的。黃光國（1995）[21]就指出：「社會文化支配性的結構力量往往不會為人們所意識到，若從社會文化的角度觀察對人的影響通常也並非顯而易見，而是潛藏在人類各形形色色的言語與行動下，人們通常是不會察覺到他們行動的結構性基礎。」母女關係其實是在既有的社會文化下形成一種互動與關係。Chodorow在《母職的再生產：心理分析與性別社會學》[22]書中寫到，一直以來母親通常單獨負責孩子的撫育，在開始時男孩和女孩並無太大差別，但隨著男孩的成長，男孩

[21] 黃光國《教育與社會研究》第二期（2001/6），頁1-34提出儒家關係主義的理論建構及其方法論基礎。

[22] 資料來源：Chodorow著《母職的再生產：心理分析與性別社會學》。

必須經歷一種創傷式的分離（traumatic break）來區隔和理解自己和母親之間的不同性別；男孩通過鞏固這樣一種意識——即成為與母親不同的性別、壓抑對母親的情感而完成心理上的獨立，相對而言，女兒們不需體驗這個分離的階段，來發展自己的性別認同。因為女兒和母親有相同的性別身分，女兒往往深受母親影響，使得大多數的女性都想成為母親，嚮往婚姻和從養育孩子中獲得滿足感，致使一再代代相傳地複製母職。

在《心智失調診斷和統計手冊》（*The Diagnostic and Statistical Manual of Mental Disorders, DSM*）描述自戀為個性失調，自戀是一種光譜式樣的失序，也就是說其症狀從極少幾種特性到全然的個性失序都有。「美國心理協會」估計全美約有150萬婦女屬於自戀式的個性失序；即使如此，未治療的自戀狀況更為普遍。事實上，我們大家多少都具備這些特質。凱莉爾・麥克布萊德博士[23]（Karyl McBride, Ph.D.）在她自己的診所裡已經療癒了許多自戀型母親的女兒，她說：「有公主病的媽媽可能不斷發出這樣的訊息：妳沒有存在的價值。媽媽心中沒有一席之地是留給妳的，最後甚至忽視妳。缺乏實質溫暖的家庭環境足以令妳沒有安全感、身體不健康、或學業成績不好；公主媽媽也不了解女兒有自己的需求與願望。媽媽不斷提醒妳『她需要』」妳做個怎樣的人，卻不曾肯定真實的妳。妳迫切希望贏得她的愛與肯定，於是遵從她的要求，在這樣的過程中，妳遺失了自我……」電影《喜福會》薇莉與她的

[23] 美國科羅拉多州丹佛市的合格婚姻與家庭治療師，在公共機構執業與私人開業已三十多年。她專長治療原生家庭功能不彰的客戶。過去二十幾年，作者曾經參與自戀型性格父母之子女的治療工作，重心放在母親具有自戀型性格的女性身上。

母親林多正是此一典型，她們母女彼此在意、彼此挑剔批評，彼此讓對方受傷也深深在意對方；精明幹練的掌控、精明幹練的掙脫，一種特別的母女相處模式。Chodorow（1978）對母女關係有著深入的探討，她認為母女緊密依賴的關係是女性人格發展的潛力所在，藉由和母親之間的互動來進一步與他人互動，母女的關係如同Chodorow所說，是一種延長的共生狀態，同樣身為女性的性別與自我的感覺認知，和母親相連為伴，維持共生狀態。

社會對母親與女兒的需求是甚麼？他們要求女兒們與母親都要符合刻板化的印象，女兒們為了被社會接納以及生存上的考慮，面對的是她們與母親的「連結危機」，女兒順應社會的期望，繼續扮演女兒、妻子、母親等性別規範的角色，遂與母親之間形成了某種情緒糾結的拉扯關係，因此母女之間隱約隔著父系社會所界定的母職角色[24]。由此可知，這樣的母女關係，在連結上還是有危機存在，因此女兒們往往雖敬愛母親，但又擔憂害怕和母親一樣，會成為母親的翻版。這尤其更易顯現在中國社會或隱藏在當代社會的潛規則中。Gilligan認為當女兒面對與母親的關係時，其實就同時經驗到父權文化對女性貶抑的價值，諸如，女人不被視為獨立的「人」，而是「女兒」、「妻子」，與「母親」的功能性的角色。Gilligan（1982, 2002）稱這種龐大卻無形的文化壓力為「父權之牆」。換言之，在母親有意識或無意識之中藉由養育、教育女兒的過程，將其生活經驗、處事態度、價值信念及對性別角色的

[24] 資料來源：蔡宜娟2012年7月24日論文〈親密與衝突的母女關係：以客家女性論述傳承為例〉，頁26-27。

規範等，傳遞女兒的過程中，母女之間必有相當多的衝突；而母女的衝突不僅動搖了母女關係的親密，同時也衝擊著女性對於自我的認同。而母女關係是經由個人認同而互相參與對方的生命，女兒透過對認同母親，而內化自身使自己變得更像母親，這是強調女兒對於母親的認同。而母女關係是經由彼此生活中互相的學習而認同，進一步來界定自己所屬的身分與角色，或是價值觀。

（六）暗藏玄機的權力交換

社會心理學家視婚姻為一種市場的交換行為。根據社會交換理論的詮釋，人們的選擇伴侶過程，就有如在市場中交易商品一般，男女相遇、約會、戀愛、同居或走向婚姻，人們累積資源「待價而沽」，期望換取等值或更好的報酬，真如市場中的交易一般。社會互動事實上就是一種交換行為，交換理論強調人類對於各種互動的進行都是本著理性的交換，在交換的過程中，每個人都希望以最少的付出來獲取最大的所得，交換的籌碼不只限於物質面，還包括無形的精神和感情部分，將交換理論應用在婚姻中，表示夫妻各自所付出的「成本」與所獲得的「酬賞」必須均衡（王慧琦，1992）。當然，不可避免也有以婚姻為交換目的的「功利型婚姻」，功利型的原因很多，有些人為了物質享受，嫁個有錢的男性以取得保障，或男性為了事業關係娶老闆的女兒；如果動機是交換，是因需要而結婚，就是一種建立在實際目的上的婚姻交換，在許多社會版面的報章報導中不乏相關實例。人類社會中有關係存在就有

權力議題；婚姻與家庭又是最能彰顯性別與權力關係之處。社會建構「男主外、女主內」的傳統分工模式，往往最能展現出男性在家庭的主導地位以及女性處於不利的位置。從社會建構的觀點而言，傳統的夫妻角色通常是互補，權力的安排基本是無須探究，因為自古有「男主外，女主內」的安排，家庭中秩序井然，並無太多模糊空間，問題是，社會並非一成不變的，尤其是當代的性別平等概念，隨著社會文化脈絡變遷有著與過往極大的差異。事實上，近年來，許多的研究也逐漸把分析焦點由個人或配對因素，轉向夫妻互動關係特質（例如：夫妻權力分配是否均衡或夫妻互動中是否公平對待等），並指出關係變項在個人條件與婚姻認知兩者間具有中介的作用（Crawford et al., 2002; Myers and Booth, 1999; Wilkie et al., 1998; Yoav and Ruth, 2002）[25]。直到現在，資源交換論都是分析婚姻權力最主要的理論架構（Blood & Wolfe, 1960），他們認為在現代社會，夫妻的權力關係已不再取決於傳統的父權文化，而是決定於配偶雙方擁有的「相對資源」。換句話說，一個人可以用他／她擁有的資源，跟配偶進行交換，取得婚姻中的權力。當然，我們絕不會僅因為對方特別有錢，或者純粹由於他或她特別有才能便和他待在一起（當然這些東西本身或許就是魅力的一部分，但卻不是建立關係的決定性元素）。就如同吉登斯使用「純粹關係」一詞來表述親密關係，他認為在戀情、婚姻等親密關係中，存在著一種純粹的關係，「純粹關係」與性純潔並不相干，這種關係的形成不受任何外在元素的影響。也就是說，雙方在建立關係時，沒有外在元素在起作用，人

[25] 吳明燁、伊慶春（2003），〈婚姻其實不只是婚姻：家庭因素對於婚姻滿意度的影響〉，《人口學刊》，第26期，頁71-95。

們只是因為可以從與另一個人的緊密聯繫中獲得情感上的滿足。不過當我們關注夫妻權力模式建構的流動過程時，也需要警惕不能只關注二人關係本身，而是要觀察夫妻權力互動背後所折射出來的社會文化的複雜形態與變遷趨勢。

二、電影無窮的寫意想像

就某種層面而言，任何事物都是一種象徵。美國人賦予一塊有星條的布意義並且稱它為國旗；又賦予一件前面有鈕子的布為衣服；文字是我們最重要的象徵物，因為我們能用它賦予事物意義，沒有文字就不可能如此。事實上，每個人都在學習以相同的方式詮釋符號，使溝通更順暢；當別人皺眉頭時，我們就知道他不高興；微笑代表快樂，若別人流眼淚時一般的反應是問「你怎麼了？」我們對象徵物的共識幫助自己有更好的互動，因為我們都知道別人行為意思是甚麼，也就是說，我們知道別人的意圖是甚麼。就像是布魯姆（Blumer, 1969）所說：

「人類必須解釋對方所做的事或所想的事，才能持續保持互動……因此，別人的活動有助於修正行為；在面對別人的行動時，個人可能會放棄自己原有的意思，重新修正、檢查、暫停、加強甚至換掉。換言之，別人的行為可能會和自己原先計畫去做的相反或一致。因此，就要重新修訂這個計畫，或換另一個不同的計畫，個人會用某些方法把

自己的活動和別人配合在一起（頁8）。」

　　因此，象徵互動論與交換理論相比，顯然更關注人類互動的現實面。但是，象徵互動論的重點在互動之主觀面──每個人的方法都不同，是無法涵蓋到每一個人。象徵互動學者認為我們還可經由社會互動獲得對自我的感覺，我們賦予事物意義它才變得有意義，這個理論可以分析所有的情境。

　　社會學家米德（G. H. Mead）、布魯默（H. Blumer）等人的觀點，認為象徵互動論主要概念，可分為符號、自我、心靈和角色扮演。換言之，日常生活中任何可以傳達思想情感的人、事、物、語言、表情、動作、文字、甚至甚麼都沒有，都可能是某種的象徵。事實上，在象徵的背後往往訴說的是更精緻與巨大的概念，相片、鏡子、街景、招牌、棒球、音樂、天空、森林、海洋，而擁抱、觸摸、握手等動作也都不僅僅是身體的接觸，依此而引發觸動我們種種的直覺與思維更是無止盡的延伸。可以說，日常生活中舉凡我們的想法、行動、情感、抉擇、互動，都是社會力量與個人特質複雜交錯影響的產物。我們大多數人就在這樣的互動中透過他人對自己的反應，在互動中逐漸修正、理解自己的思考與行為。在自我與他人互動過程中，個體不只是被動的接受者，我們更經常在扮演著主動者。我們會預想對方的感覺，會觀察對方對自身的反應，更會因而調整自己後續的態度，所有的對方就像一面鏡子，這也正是社會學中「鏡中自我」的概念。因為一般文字的書籍是很難具體的呈現人們互動的歷程，眼神、穿著、表情、動作、情緒、說話的語氣、距離。事實上我們的自我呈現卻多半透過穿著與儀態等非語言線索，以

及所處的互動情境而加以彰顯。張君玫、苗延威（1998）指出兩者間差異：「（1）在討論事物和其他人物時，語言是最有用的工具；而非語言信號則較適於傳達情緒、人際態度，以及直接互動的其他面向。（2）語言是刻意經營的結果；非語言信號則較為自然，只是不同型態的信號也有著不同程度的自發性就是了。社會互動方面的研習和訓練也會使得非語言信號的自發性降低、刻意控制的程度提高。（3）語言是人體內的中央神經系統中某個特定部位的產物；而大部分非語言溝通則由體內層級較低的自主性較高的和本能性較強的部位所操控。（4）語言是專斷的符碼系統；非語言信號則大多是圖示化的（真實事物的片段）或未經編碼的（即，它們本身就是所指涉的情緒或行為）。」（樊明德，頁72）

三、故事展演——現實的生活

世界名導艾爾弗列德‧希區考克說：「戲劇就是生活，但是除掉無聊部分的生活」。在電影裡，深度的無意識想像和欲望——愛與性、死亡與毀滅、恐懼與憤怒、復仇與仇恨，我們都可安然的處於其中。例如世界公認的經典之作的電影，日本名導演黑澤明的作品《羅生門》，敘述一個武士和妻子在遠行穿越大片竹林途中被強盜攔截捆綁，所發生「自說自話」真相不明的離奇故事；隱含的是當時社會人們的自私以及人與人之間的互不信任的一種極不和諧的人際關係。黑澤明利用《羅生門》竹藪這個意象，象徵「人心」這個黑暗迷宮，三個人爭相指控自

己就是殺人的兇手。為何寧願承認自己是兇手？有什麼比承認自己是兇手更恐怖，更讓人不想面對的？整部電影正如Goffman（1959）將人互動的範圍及區域行為分為前台、後台與剩餘區域，前台是指在特定的社會情境中，當個體扮演某一角色時，具體表現其角色之場所，具有表演性質；後台是對方看不到的行為，是較放鬆較不注重形象；在此區域，當個體卸下前台的某一角色後，在此又會扮演另一角色（Hoem & Schwebs, 2005）。

就如同在生活中，你我常在無意識下替他人的角色貼標籤，例如在街上看見有人穿得破爛、頭髮髒亂、散發異味和一個西裝革履合宜修飾的人，當下即會給兩者不一樣的評價，甚至會給一個標記；也因此企業文化中的制服，各職場中的工作人員裝扮，其實都多多少少隱含了社會階層無形中給予的「角色」、「地位」與「職階」。Goffman對於自我表達方式的解讀，他提出了根據個人門面[26]（personal front）所發揮的信息，分為「外表」（appearance）和「舉止」（manner）。外表可以告訴他人，表演者處於甚麼樣的社會地位，而了解其社會地位可以推論其行為涵義，配合適當的舉止更能突顯角色的個性（Goffman, 1959; 1992）。例如，開會時長官遲到，可能是要表現自己的重要性，以顯示少了他們會議就無法開始。

觀看電影是最簡易的觀察，導演讓主配角們穿著服裝的不同顏色、形式，如襯衫、正式的洋裝、西服，呈現其專業、謹慎、冷靜、高知識

[26] 個人門面是指表演空間中，使我們能直接對表演者產生認同的部分，包括衣著、性別、年齡、種族特徵、身材與相貌、姿勢、談吐方式、面部表情、舉止等等，這些特徵將會對應到社會認知的地位或職稱，而表演中的情境也同時定義著他們對現實的看法。

分子，而夾克、毛衣、休閒等柔軟的布料則呈現出溫暖、接納、容易接近的印象；有時也利用主角的愛好表演出現代感或孤寂個性，這些抽象的呈現，包括知性、悠閒、藝術愛好等等，都是表演氛圍的營造，尤其在安排情境的轉移時，更是由一些日常的「表演」中讓觀影者去凝聚線索，組織出人物的特質，只要在電影場景中的畫面瞬間呈現這些劇情素材，記憶就會協助觀眾去完成導演所預期的「印象整飾」。就像電影必須將演員與觀眾阻隔，借助於觀眾的隔離，表演者就能確保觀看他的角色的觀眾，不會成為在另一情境中觀看他的另一種角色的觀眾。在他的戲劇分析理論曾提到：

「人是一種面具（mask）這也許並不是歷史的偶然。
面具是傳達情感和性格的具體化符號，它是一種事實的
認可，無論何時何地，一個人總是或多或少地意識到他在
扮演一種角色，我們正是在這些角色中彼此了解的，也正
在這些角色中認識自我。」

高夫曼（1959）針對日常生活互動分析發展出獨樹一格的「戲劇論」，將社會互動比擬成一系列的表演或戲劇。他將行為類比成戲劇演出，人們在觀眾面前扮演各種不同角色，一切行為舉止都符合他人期待。就此種意義而言，自我隨著不同情境的改變而呈現多種面貌，不同的觀眾將挑戰或強化自我的演出，個人也會隨著情境與觀眾的要求而調整形象[27]。例如《喜福會》，主要就是以小說文本結構對比，再經由電

[27] 資料來源：許殷宏（1997），〈高夫曼戲劇論在學校教育上之蘊義〉，《教育

影剪接重新呈獻在觀影者面前為表現方式；影片藉著一場即將到中國拜訪的送行餐宴，穿插起幾段30年間的新舊故事，導演以交錯敘述的方式，交代每對母女之間的角色應對，期間由女兒成長過程以及母親對女兒影響，鋪疊出的劇情，都彷如高夫曼的戲劇表演。或者再舉一部電影為例，《金錢本色》（*The Color of Money*）中演員保羅紐曼與湯姆克魯斯正在彈子房舉行一場球賽。湯姆以懦夫形象示人，假裝不敢下場比賽，保羅在一旁，叫囂挑戰，湯姆則會在適當時機故意輸球或贏球，以贏得最後最大的賭金。這種遊戲勝負的關鍵就在你如何經營自己的形象。

四、性別與「做性別」的擴展建立

西蒙波娃《第二性》書中的名言：「女人不是天生的，而是人造出來的。」在此我們便可將「生理性別」與「社會性別」脫鉤；簡單來說便是，儘管我們生來的身體擁有性徵，然而成為男人或成為女人的過程，其實是受到社會文化因素影響，意即，「男人」或「女人」的內涵，會因文化、歷史、國族、種族、階級等差異而有所不同。多數人固然於出生後的社會化過程中，「理所當然」地將「生理性別」等同於「社會性別」，就如同古代中國的女嬰，一出生後便需進入將她們「卑弱化」的性別建構過程一樣（廖佩如，2013）[28]。性別社會建構認為：

研究集刊》。
[28] 出自：社會性別：「男人」就該如此？「女人」就該這般？廖珮如，2013。

男女兩性間存在許多生理差異及「更多的生理共同性」。然而風俗習慣、法律、文化、教育、媒體等諸多社會制度將某些差異誇大、強化，並賦以優劣、好壞的價值評判。這使得天生的、中立的生理差異延伸為擁有不同資源及不同處境的社會差異，而這些差異又進一步形成權力分配、責任分配、風險分配的不平等關係。我們在此可窺得社會學中功能論的影子，社會的各個元素莫不在社會性別建構中，占一席之地[29]。

　　從廣義的女性主義觀點而言，女性都普遍受著父權的（patriarchal）社會所壓迫。她們的聲音往往被隱沒在一片男性的社會建制、價值觀、論述、話語等當中。有的激進女性主義者更視「女性受壓迫是最根本、最基礎的壓迫形式」[30]。而電影作為一項滲透性強勁、影響力巨大的大眾傳播媒介，它亦「順理成章」地成了父權主義的「再現」[31]，並同時散播著壓迫女性的「意識形態」（胡世君〈女の反叛：論《全職殺手》／《公主復仇記》的女性顛覆意識〉）。除此，研究者在觀察台灣少子女化現象，使得國人受教育機會均等，目前大學生性別比已達1：1，可是同樣條件、同樣學歷畢業的男女，社會新鮮人的起薪水平卻不相同，女性平均為男性的95%。如果看職業別，中央研究院社會學研究所研究員張晉芬根據主計處2009年《人力資源調查統計年報》統計，投入職場女性為460多萬人，高達99%集中於服務業與製造業，職場上的670多萬名男性也是服務業和製造業占大宗約90%，其他還有一成三在營造業，顯示我們社會鼓勵男性往理工、女性朝向文法商發展的職業性別區隔現象仍然存在。在職業分配與收入的性別差異部分，張晉芬指出，同工不

[29] 參考資料：王振寰、瞿海源編《社會學與台灣社會》。
[30] 參考資料：羅思瑪莉‧佟恩（1996：123）。
[31] 參考資料：Mulvey（1975; 1989）。

同酬或同職不同酬的問題依然出現在職場上，而且女性之間階級差異愈來愈大[32]。根據行政院主計處2010年最新公告，拿美國和台灣比較，同樣一天的工作時數，美國女性的家務工作是男性的1.7倍，台灣卻是4.8倍，而台灣男人的家務工作做甚麼？大多是陪小孩玩遊戲，美其名是「兒子的大玩偶」，事實上逃脫了承擔家事的責任，爸爸陪孩子打怪獸、玩拼圖1小時，下了班的媽媽繼續在家庭內操勞4.8個小時，包括照顧年長的家人。

　　傳統社會科學在探討性別議題時，多是從「差異」的觀點切入，探討男性與女性的特質與經驗的差異。受到社會建構與後現代主義的影響，晚近女性主義駁斥此種觀點，認為性別特質並非與生俱來的天賦，而是被建構出來的（Lorber, 1994），她們對於將性別化約為「男／女」二元對立的觀點提出挑戰，並著重於探究權力及語言如何建構性別意涵及其性別意涵之社會建構（Hare-Mustin & Marecek, 1988）。也有些學者提出這就是所謂「做性別」（doing gender），因為在社會體制所賦予的各種角色、在日常生活中與他人互動、在眾多訊息環繞下，個人學習思辨與扮演身為女性／男性的技能與認知（黃淑玲，2007）。West與Zimmerman（1987）也提出類似的看法並將此過程稱為「做性別」。從此觀點來看，性別角色並不是被社會所「賦予」的，而是個人透過實踐而「做」出來的。因此一個男性的男性氣概並不是存在於身上生物本質，而是他透過與他人的互動的過程中，做出符合別人以及自己期待的男性角色行為；相同地女性特質亦是透過此方式被實踐，性別差

[32] 參考資料：政治大學社會學系於2010年9月30日、10月1日舉辦「回首歷史足跡——台灣女性生命史的變遷與展望」國際研討會（http://www.frontier.org.tw/bongchhi/archives/12320）。

異因此被建構出來。個人的「做性別」受到環境、組織、人際脈絡等情境因素影響，某些情境允許個人容易展現出彈性、另類的性別特性，其他的情境則較易驅使個人展現出僵化、傳統的性別特性。新的論述資源如女性主義則可能被援引，對於支配性論述形成挑戰，個人的性別認同即在此辯證與協商的過程中被建構出來。

五、電影之於社會的延伸與牽絆

閱讀影像實是耗費精力又辛苦的工作，一則渴望由影片中能找出導演所隱藏的符碼，一則是滿足在探究精密計算下的影像，是依循何種文化脈絡進行，或影像中所隱匿的符號是甚麼好奇心。就如許多論述一般，電影是影像複雜的精密計算，這樣的產物需要被理解，被閱聽人經過腦內既有的文化符碼再去連結與想像處理，形成一種再解釋的可能，電影作為一個文本還承載了哪些文化符號，個人的或普世的價值觀，以及影像本身作為一種傳播的工具，是一種社會實踐的可能，這種解讀不容易，因為影像美學經常會是主觀的。澳洲的文化研究學者Graeme Turner在《電影作為社會實踐》一書的前言中就曾談到：「目前，電影在我們文化中的功能已經不再是作為一種簡單的展示性審美對象而存在。無論對於製片人還是觀眾而言，通俗電影的主要任務就是為觀眾提供快樂，但這並不是說麻痺觀眾或者『向他們大腦裡灌輸垃圾食品』。事實上，通俗電影提供的樂趣確實與文學或美術作品很不相同，但是他們同樣值得我們去理解……電影對於拍攝者和觀眾都是一種社會實踐：

從影片的敘事和意義中我們能夠發現我們的文化是如何認識自我的。」根據學者Graeme Tumer的整理：「文化研究原是在分析社會意義如何透過文化產生，也就是說一個社會的生活方式與價值體系如何透過像電視、收音機、運動、漫畫或卡通、電影、音樂與流行時尚等轉眼即逝的形式與實踐來體現。」（引自林文淇譯，1996）換言之，電影作為一個文本還承載著文化符號，個人或普世的價值觀，以及影像本身作為一種傳播的工具，是一種強大的社會實踐更是一種文化的體現，「文化研究」的領域加入電影研究的範疇，更是替電影作為是一種文化的實踐，提供更多合理的理論基礎。學者（姚曉濛，1993，頁104）將電影記號學以前的理論發展稱為電影「經典理論」，記號學之後的稱為電影「現代理論」，並且認為「經典理論把電影當作一門藝術來對待，因而經典理論只是一種藝術的論述、美學的表達；對現代電影理論來講，由不同學科進入電影研究領域後形成的「聚焦」。

當然電影的剪接使相同的素材得以千變萬化，電影於是形成一種多變而擁有複雜可能的文化有機體，承載了無數精密計算的影像訊息。例如愛好電影的年輕人，經常掛在嘴邊的所謂蒙太奇手法。世界著名的電影理論家貝拉‧巴拉茲（Bela Balazz, 1886-1952）對蒙太奇下了較為具體的解釋，他說：「蒙太奇就是把導演攝影下來一個一個的鏡頭（Shot或Cut）依照著一定的順序連結，進而將這些具有連續性的鏡頭綜合，使它產生導演本身所意圖的效果，這種創造過程可以比喻成一個工程師把一些零零碎碎的機件組合，配成一件完整的機器一樣。」巴拉茲又說：「無論有多麼強烈而富有表現力的畫面，也無法將畫面中對象本身所持有的意義完整的在銀幕上表達出來，必須在最後的瞬間（運用蒙太

奇的時候）站在高一層的觀點上進行組合的工作，將每一個被攝影下來的獨立鏡頭整理並進行統一的剪接，換句話說，就是把這些被攝影下來、毫無秩序和意圖的斷片經過蒙太奇（編輯），使它們在導演意圖之下銜接，產生有系統的效果。」因此蒙太奇的手法對電影導演與攝影者而言，就是創造一流形式的武器。電影和現實不同，電影可以超越時間和空間的限制，因此蒙太奇就是結合不同的時間、不同的場合所發生的場面鏡頭。

巴贊電影理論中，則特別強調電影滿足我們記錄真實的心理渴望，同時也告訴我們電影可以反映真實的諭示，但是電影與社會之間不只是一種如鏡子般的「反映」關係，更多的時候，電影充其量只可以再現真實，也就是再現我們所知道的社會。這些理論幫我們了解電影與社會兩者關係必須放在一個更廣闊的關係類別中來討論，也就是任何一種再現（攝影、繪畫、小說、電影與其所處文化兩者之間的關係；電影並不反映或記錄真實，就像其他任何一種再現的媒體一樣，它描繪真實的方式乃是透過文化中的符碼、慣例、迷思與意識形態，以及透過其媒體本身特別的符號指涉實踐來進行；但電影會對文化的意義系統不斷去更新、複製或是評論。

親密關係中的反身性思考
——《王牌冤家》與《愛‧重來》

一、前言

　　法國作家安多列·莫絡雅說：「不懂得遺忘，幸福不會到來。」他的意思是教我們「適度的遺忘」。然而，生理學家表示：「人一旦記住的事情，要遺忘幾乎是不可能的；看似遺忘的事情，其實只是被鎖在記憶的深處罷了！」本文將透過《王牌冤家》與《愛·重來》兩部不同的電影文本，探討愛情中有關私密、浪漫的「刻骨銘心」，這或許不是你我實際人生中會遭遇到的愛，也不是言情小說中的浪漫幻想，但卻隱隱中讓人有股說不清的熟悉與親近。諾貝爾文學獎得主智利詩人聶魯達[33]（Pablo Neruda, 1904-1973）在1971年得到諾貝爾文學獎時就曾說：「最好的詩人，就是給我們日常麵包的詩人。」某一層面他說的就是：「創作者必須了解自己的讀者，他需要說出讀者們，想說，卻不知該如何說出來的觀點或情感。」這也是電影最能表現出的社會意義精實所在。他主張詩歌要「大眾化」是人人都能看得懂的，要在最卑微最不起眼處，找到生命的力量，成為詩歌的元素。年輕時的聶魯達曾因政治庇護流亡義大利南岸的小島，這段孤獨的生活在Michael Radford執導的《郵差》中有諸多的描述；片中特別著墨聶魯達與一位愛發問的郵差，他們平凡生活中的哲學和友誼，相當令人尋味；有段聶魯達跟郵差馬里歐談「暗喻」的技巧，聶魯達用盡一切可能讓馬里歐理解的方式，解釋

[33] 內夫塔利·里卡多·雷耶斯·巴索阿爾托（西班牙語：Neftali Ricardo Reyes Basoalto，1904年7月12日-1973年9月23日），筆名巴勃羅·聶魯達（Pablo Neruda，西班牙語：['paβļọ nẹ'ruðа]），智利外交官與詩人，1971年諾貝爾文學獎得主。

甚麼叫暗喻；就在這段討論中，馬里歐這位受教育不多的郵差平民，問出了這麼一句話：「是否整個世界，海、天空、雲雨⋯⋯，都是另一樣事物的暗喻？」這個問題其實是很深的，也就是說，一般民眾儘管不可能用這麼複雜的文學技巧寫詩，但對生命或生活的哲學，還是很有可能以直觀素樸的心來觀察掌握，並用簡單的方法說出；電影巧妙的點出了，創作者必須了解自己的讀者，他必須要說出讀者想說卻不知該怎樣說出來的觀點或情感。這段剝洋蔥式的問話與本文的思維呈現，有著異曲同工之妙。

然而，最為人傳頌的還是1924年出版的《二十首情詩和一支絕望的歌》是以他兩段刻骨銘心的愛戀為主，被喻為20世紀的情詩聖經，其中第二十首〈今夜我可以寫出最哀傷的詩篇〉中的句子「愛情太短，遺忘太長」經常被引用，節錄片段如下：

今夜我可以寫出最哀傷的詩篇

寫，譬如說，「夜被擊碎

而藍色的星星在遠處顫抖」

晚風在天空盤旋歌唱

今夜我可以寫出最哀傷的詩篇

我愛她，而有時她也愛我

在許多彷彿此刻的夜裡我擁她入懷

在永恆的天空下一遍遍的吻她

她愛我，而有時我也愛她

怎能不愛她晶瑩而堅定的眼睛？

今夜我可以寫出最哀傷的詩篇

想到不能擁有她，想到已經失去了她

傾聽那遼闊的夜，因她不在而更遼闊

詩遂如草原上的露珠滴落心靈……

啊！我已不再愛她，真的，但或許我還愛她

愛是這麼短，而遺忘是這麼長……

二、愛情盡頭下的爬梳

現代愛情的價值觀與以往有著相當顯著的不同，是整個社會結構改變，還是性別意識已經覺醒？當代社會人們努力實踐自我的同時，親密關係是否也出現了質變？當自我與親密進行拉扯時，會呈現哪一類型態的愛情起始，繼之會產生何種影響，而這些是人還是社會結構的問題？

2004年，查理・考夫曼這部《王牌冤家》，原文片名「純潔心靈的永恆陽光」是出自英國詩人亞歷山大・普柏（Alexander Pope）的作品，詩裡提到在愛恨消失之後，遺忘將是多麼幸福的一件事情。本片由一對相戀的男女，因為愛情走到盡頭，不願忍受分手痛苦，因此分別消除自己對對方的記憶，來獲得救贖，嘗試討論「遺忘」這個深刻議題。問題是，這樣真能有所改變嗎？導演先以宿命論觀點，呈現出即便記憶消除，原本會互相吸引的兩人，依然在冥冥中會走回原本的道路，他的問題隱隱然直搗觀影者的心底，他問著：

「是記憶定義了我們，還是我們定義了記憶？

如果可以把一段記憶都消除掉，我們還會是原來的自己嗎？

痛苦、難過、哀傷的，如果都能忘得一乾二淨，會是最好

的結果嗎？」

　　社會學家Giiddens[34]曾說：關係指的是和另外一人親密而持續的情感連結，持續的關鍵在於個人不為任何外在原因，只為了藉著和他人之間某種持續的關係而獲益，並且雙方都覺得這個關係帶來滿足，這種情況也就是所謂的「純粹關係」（周素鳳譯，2001）。但一般情愛關係的發展中，所謂純粹關係的時間都很難長久，不論是因為來自眷戀依賴或忌妒自私甚至是彼此的經濟支出、宗教背景、價值認同、社會階層以及彼此家庭生活的交互影響，最終都會作用在兩人的親密關係上，而愛情中的自發性覺醒Christian-Smith（1990）指出看似純真浪漫的羅曼史，背後隱藏著男女不平等的性別權力關係，因為其存在私人的感情世界中，而不易被察覺。問題是不管在情感、經濟或是性愛的自主上，純粹關係的特色就是任何一方都可依照自己的意志，在某個特別時刻終止它，這種開放、流動的形式是透過反身性被組織起來的，而唯有透過反身性的思考所帶動的自我認同，所創設的自我肯定，才能真正延伸互為主體的尊重與認可。

　　電影一開始，起床就充滿憤怒的喬爾，匆忙的刷牙、洗臉、出門、

[34] 安東尼‧紀登斯，紀登斯男爵（Anthony Giddens, Baron Giddens，1938年1月18日），英國社會學家。他以他的結構理論（Theory of structuration）與對當代社會的本體論（Holistic view）而聞名。

吃早點、搭地鐵，直到他來到海邊，再次邂逅克蕾婷。電影第一個衝突點，設計在喬爾無意間發現女友克蕾婷竟然去一家「忘情診所」執行消除記憶的手術；起因是喬爾興沖沖的去書店送情人節禮物時，卻看見忘情後的女友正與不知名的男子打情罵俏；此時，導演運用鏡頭讓傷心的喬爾沿著走道筆直的離開書店，經過一扇門，來到好友Rob和Carrie（兩人是夫妻）的家中；導演捨棄剪接的表現，反而是利用喬爾一路行走時，身後一盞盞熄滅的燈與黑暗，將所有人的視野帶進了Rob和Carrie家的客廳，談論起在書店發生的事情，交代克蕾婷為何要去「忘情診所」的始末，達到劇情的銜接；於是所有的觀影者，隨著男主角進入他腦中的回憶資料庫開始與科技追逐，企圖一起和喬爾搶救與女友的私密回憶。查理・考夫曼在《王牌冤家》的開始就點出人物之間的交錯、對調與重複的美學形式，他將不同時間和不同空間的順序，利用場景、燈光以及演員的走位路線，連貫的整合時空；把愛、幸福與痛苦、親密與孤獨的各種可能性巧妙地結合在一起，使他們的關係遠超乎我們原本所能有的想像。不過也必須特別提醒學生，電影媒體所呈現的「美好的性」和「現實生活中的性」是有落差的，事實上並沒有那麼浪漫。

克蕾婷是位直率的女孩，崇尚自由與冒險，喜歡把頭髮染成各式各樣的鮮豔顏色，她性格衝動，喜愛民族風的擺飾；喬爾則是寡言單純的男子，時常隨身攜帶筆記本畫畫或寫字，易感、不善與人交際。電影開始於忘情之後的再次邂逅，火車站是初遇，接著車上的第一次聊天最能說明二人的個性。當時他們遙遙坐著，克蕾婷染著藍色的長髮、身穿橘色夾克，為了接近，她不停的找話題與根本懶得對話的喬爾搭訕；在打招呼時，正繪畫的喬爾顯然被嚇到，回答的竟是：「妳說甚麼？」有趣

的是，當時喬爾手邊畫的正是空蕩車廂中獨坐的克蕾婷；但寡言又憂鬱的喬爾顯然很不擅長應付俏皮、坦率又活潑的克蕾婷。導演將兩位已分手，但未來仍會發展為情侶的喬爾與克蕾婷，巧妙的在海邊相遇並搭乘同班歸程火車，暗喻「接近與吸引」，藉浪漫的結冰之旅，隱喻「親密與自在」；導演呈現消除記憶的手法相當巧妙，他把倒敘的組合產生懸疑；不過導演主要是讓觀影者，自己將故事的結構建立編排，去了解人物的關係、時間順序、真實與虛幻的界線以及情節發展的來龍去脈。

　　某一景是喬爾送克蕾婷回家，進屋小憩聊天，克蕾婷倒了兩杯酒後，邊挑逗、邊輕拍喬爾說：

　　「這是兩杯頹廢藍，乾杯吧，年輕人，我這樣勾引你，比較自然些。」

　　然後她順勢將頭依靠在喬爾肩膀坐在沙發自嘲的說：

　　「我其實開玩笑的啦，你很沉默寡言。」可是，喬爾顯然很認真，他開始談起自己：「我的生活很乏善可陳，每天就是上班和回家，沒甚麼可說，妳可以看我的日記……一片空白。」

　　克蕾婷突然問：「真的嗎？你會覺得傷心焦慮嗎？」

　　喬爾還在想時，她已自顧的回答：

　　「我經常焦慮，覺得生活不夠豐富，要把握機會，確定每分每秒都充實。」

　　半晌後，喬爾溫柔的蹦出了一句：「我也有想過。」

　　開心的克蕾婷忍不住讚美起喬爾：

　　「你人真好，其實我是不能講這句話的，但反正我是要嫁

給你的，我已經認定了。」克蕾婷不按牌理出牌，又隨心
所欲的奔放個性顯然影響到木訥的喬爾。

他也率性的拋出一句：「Okay」。克蕾婷隨即接著就提
出想法和計畫，她說：

「改天陪我去查理士河邊，現在的季節，河水都結冰
了……就當成我們兩人的蜜月吧！」

導演讓他們二人在閒聊中找到彼此回應，經由分享和自我揭露，再
進入濃情。在社會建構的親密關係下，人們自我揭露的滲透過程就像一
個多層的洋蔥；外層的洋蔥皮代表了自我表露的廣度，「外層皮」的部
分意味人們會和所有人分享這一層的資訊；「內層」的洋蔥皮代表了自
我表露的深度，人們把它視為「個人層」，因為代表隱私與親密。導演
運用療程進行中的回憶與現實交錯，呈現愛與不捨的情緒；以其剪接、
節奏明快的手法及對畫面的掌握力，表達文藝的主題。

三、恬靜的心蘊含衝擊

《愛・重來》（The Vow），是部改編自真實故事的電影，內容描
述一對年輕夫妻，因為一場車禍導致生活驟變，醒來後的妻子佩姬，
面對眼前的丈夫李歐時，竟然以為他只是位主治醫生！在她腦海中，她
只是爸媽的心肝寶貝、法律系的學生、還有位事業有成的未婚夫──她
澈底忘了自己早已經負氣離家，重讀藝術學院；當然更不記得遇見過李
歐，也不曉得自己結了婚，她無法理解自己為何會拋下這一切，去與從

事音樂工作孑然一身的李歐結婚。

　　這是部有趣的題材，它讓所有的觀影者看見一個事實——兩個非常相愛的人，有一天，其中一人卻因故失去記憶，不僅忘記所有的美好時光，連個性也回到之前；對還保有記憶的一方，看著情人變成自己不曾認識的樣子，還會再次愛上這個人嗎？本片用科學的方式去挑戰「愛是甚麼？」的問題；自始就不斷的問著：「親密關係中感性的心動和理性的記憶是相關的嗎？我們愛一個人時，是否只是愛我們現在看到的那一面？我們是否愛的只是這些記憶片段的組合？你不得不去思考，愛的本質究竟是甚麼？愛情只是從和對方的互動、留在記憶中的片段，建構出來的親密關係嗎？如果只是如此，當這些記憶改變了，愛是否就不在了呢？」

　　電影，作為一種藝術形式，透過視覺構圖與影音的傳達，使其成為一種「美學的載體」；再利用電影裡「說故事」的方法與管道，讓電影的故事發展具備了一種「戲劇性」與「起承轉合」等情節，尤其是在探討愛情時。一般說來文字是很難具體的呈現人們互動的歷程，眼神、穿著、表情、動作、情緒、說話的語氣、距離，因此以電影來象徵互動理論來表達是最恰當的。米德對生命的研究方法稱為「反身法」，也就是自我在與他人互動的過程中，不僅是被動的資訊接受者，而且是主動的預想對方的感覺，觀察對方對自己的反應，進而調整自己的反應，對方就像一面鏡子般，作為理解自身的參考，這是社會學「鏡中自我」（looking glass self）的概念，在《愛・重來》中更是有著多面向的展現。電影有一幕是他們兩人同時參加妹妹的婚前派對，李歐在歡愉氛圍的空檔和佩姬聊天，他問：

「我一直想問妳一件事，妳最喜歡看哪一本書？」

「可能會跟你記得不一樣！是詹姆士‧派特森《沙灘小屋》。」佩姬俏皮的回答。李歐故作表情驚訝的說：「天呀！不會吧！」接著言歸正傳的繼續問：

「如果那麼好看妳會給別人看吧？或者，妳會希望自己還沒讀過這本書這樣就可以再重新感受一次。」

李歐神情嚴肅的說：「我希望我們能用這種角度重新來看事情。妳不記得我們怎麼認識的？妳也不記得我們如何相愛的？這雖然有些討厭，但那是我人生最酷的一段，我希望能再經歷一次。」

佩姬眼睛望向李歐：「就像把最愛看的書再讀一遍的意思嗎？」

「這就是我要請妳，重新和妳約會的原因。」李歐高興的回答。

刹那間，男孩的坦率與幽默、女孩的慧黠與俏皮，他們在午後陽光灑下的草地上的問答、在約會時的感嘆、在湖邊深情的擁吻、在月光下冰涼舞姿……此中的豐富與自然、深沉與真摯，讓人看見了不可思議的化學反應。影片以剪接的手法，讓觀影人來回熟悉於現實與過去的二人世界，再以連戲剪接表現電影時間的變化，適時的呈現記憶的空白，無奈又無助的情節讓觀眾充滿一探究竟的心。但問題依然存在，就如同李歐在影片中的獨白：

「撞擊的一瞬間，有改變一切的能力，而且比我們預期的還要強，是粒子和粒子撞擊在一起，讓他們彼此更接

近。」

　　失去了記憶的佩姬始終無法明白，為甚麼自稱是她丈夫的男子，卻不熟識自己的父母？究竟自己和過去的未婚夫發生了甚麼事？她之前為何要放棄念法律而走上藝術、然後又愛上另一個人？就像母親陪著她前往醫院作大腦斷層掃描時，當醫師站在專業的角度與她談話時的疑問：

　　「妳的記憶恢復得太慢！妳需要多與曾經失去的生活連

　　結，我想再替妳作一次心理測驗，多了解一下恢復的狀

　　況？」

　　但是母親很警覺，連連告訴醫師：「我和佩姬的爸爸都非

　　常滿意你的治療，佩姬完全恢復健康的狀況，她又變成從

　　前的那個可愛的女兒了。」

　　這是一段諷刺的對話，一個撞擊讓某人心碎（李歐找不回原來的妻子）卻讓佩姬的家庭歡慶（父母開心女兒失而復得）。

　　影片中我們會發現社會的常規如何影響我們的感情經驗，這種權力關係在我們的日常生活當中無所不在，如婚姻中對男女不同的角色期待、性規範的雙重標準等。在《愛・重來》關係展開即是如此，影片中有一段是他們兩人分開後的再見面，當時的佩姬開始逐漸發現她為何離家的原因，起因是她無意間知悉父親竟然與好友外遇背叛母親；母親雖然痛苦卻仍選擇留在婚姻，惶恐不安的佩姬於是前往城裡李歐工作的地方找他，她問李歐：

　　「你知道我父親外遇的事情嗎？你怎麼都不告訴我呢？」

　　李歐很尷尬但也誠實的回她：「好幾次我都差點要說出

　　口，想告訴妳實情，但是又怕妳知道後會傷心，會想和家

人再次分開。」冷風中，李歐靜靜的看著眼前心愛的女人

　　如是說：「我想再得到妳的愛，但不是那樣拿回的。」

　　在這段表現強烈浪漫愛的對話之下，不難發現社會的常規如何影響我們的感情經驗，Weedon（1987）：「『父權』所指的是『將女性的利益擺於男性利益之下』的一種社會文化建構男女不平等的權力關係。」這種權力關係在我們的日常生活當中無所不在，如婚姻中對男女不同的角色期待、性規範的雙重標準等，更何況是佩姬對隱匿不談母親的心疼。

　　在探討愛情與異性戀的專著中Paul Johnson（2005）曾經指出：女人在愛情中經驗了自我意識的轉變，而男人被定位在「擁有」，為了維持陽剛的自我，即使感受到孤寂，仍不願破除虛構的界線（劉素鈴、陳毓瑋、游美惠，《性別平等教育季刊》，552011.09）。後來，佩姬果然順從父親的心意重新恢復到法學院修課，但有趣的卻是她逐漸的變化，她經常身在法學院的教室內，聽著教授在講台講解智慧財產權，手裡的筆卻不自禁的描繪著不同的圖畫，有風景、有人物、有靜態、有寫生。導演以父親與佩姬相約學校見面談事為由，卻又讓父親有著等不到女兒的焦急心態，引發觀影者的好奇，只見佩姬倔強的與父親展開對話，堅定的告訴父親：

　　　「我要休學，我不要念法律，我要搬出城外居住，而且已經

　　　申請好藝術學院的復學了。」父親驚訝的看著她，問道：

　　　「妳恢復記憶了嗎？妳怎麼說出的話，跟妳當初要離家時

　　　一樣？」

　　從未恢復記憶的佩姬，卻還是執意改攻藝術——就如她自

己疑惑的說出：「我無法控制我自己手的感覺，一碰就知道那是我要的了。」

在佩姬「恬靜的心」[35]中，其實一直蘊含著龐大的衝擊。愛情真的不會因為時間地點而改變，心靈也不會因為距離而遙遠嗎？影片中時而不時出現的獨白或許正是答案：「無論你多努力去嘗試，都無法控制它對你的影響，你只能任由其發展，然後等待，下一次的碰撞。」

佩姬負氣離家時是一種衝擊；與李歐如命中注定的相遇也是一種衝擊；發生意外的車禍事件更是一種衝擊，愛情很難，重新再愛更難，透過真實故事，觀影人在劇情中像被金針所串，時而痛徹心腑，時而又輕盈飛空。

結構精巧的《王牌冤家》則刻意的探索記憶中的可逆與不可逆，同時模糊真實與夢境的邊界；由於喬爾要去「忘情診所」刪除記憶時，他才意識到那些將被機器催眠稀釋後的回憶，其實有著他最在乎的一切；導演在這部電影中，運用相當多「重建夢境」的超現實手法，呈現喬爾在記憶裡追尋克蕾婷失落的親密關係，潛意識像夢，夢境則善於錯置，超乎現實，腦海中的潛意識，必不像現實裡的事件，那般井然有序；例如，導演龔特利將場景中的所有書背隱藏起來，使得書架上雖然擺滿書籍，卻是讓人無從找起；雖不符合現實邏輯的場景建構，但可說明龔特利對於潛意識夢境中，充滿想像的玩味；而那些人們日常忽略的細節，

[35] 恬靜的心出處有二：人生至境是不爭恬靜出塵心自寧。【心靈語坊】20140524；「佛」是佛陀的簡稱，本意為「覺者」或「智者」，佛教賦予更深的涵義：正覺又作微細精想。指識蘊。眾生之識（心）為虛妄顛倒，如急流之水望似恬靜，其實流急微細而不可見，故識蘊稱為顛倒妄想（佛陀教育基金會）。

也因此能夠被過濾出來。一心尋覓的克蕾婷雖然已經自願被消除記憶，但是她依舊在探索，當有人冒用一切令人懷念的相處方式追求時，她雖選擇再一次的陷入愛河，但人類情感中，對愛渴求的本能和直覺，卻是無法改變；她敏感的知道「這個人就不是那個人」，即便是對話內容、場景氛圍都刻意安排得相同。換言之，只要內心深處永遠記得對彼此的那份感覺，即使拐個彎，命運的安排還是會讓兩個本該走在一起的人再次相愛，片尾男女主角無語對望，寧靜數秒，這片刻使得整部電影於此所累積下來的失落，得到釋放。

四、現實與深層心理之間的拉扯

高夫曼採用戲劇表演的觀點，詳細論述戲劇理論的脈絡與意涵，試圖解釋與分析人們在他人面前維持自我形象的方法；正如同電影利用大銀幕與特寫，快速地縮短觀眾與電影世界的距離，這個充滿現實性的形式，很快就讓觀眾忘記「自己在看電影」這件事。從1970年的愛情經典電影《愛的故事》到《手札情緣》，到《愛・重來》，好萊塢一直在尋覓著可以觸動觀眾心弦和淚腺的公式，目前我們不清楚是否真有人上電影院買票，選擇淒美動人的愛情故事作為一種心靈洗滌的方式。不過美國密西根州立大學研究大眾媒體效應的John Sherry[36]副教授描述這段話時，說得語重心長：「雖然電影本身並不會讓觀眾的良好感覺提升，但

[36] 現任美國德克薩斯農工大學傳播學系副教授。她的主要研究興趣包括媒介心理學，性別和種族刻板印象，媒介素養。

它確實提供了一個安全空間，以讓我們感受強烈的情緒體驗，好的電影編劇和製作人知道該在何時安插這些關鍵元素在電影劇情之中，令你完全浸淫在電影所營造的氣氛裡，並且和角色及角色所做的事情進行連結和想像，甚至和角色一塊投入其中。」Sherry最後還指出：「看電影時的情緒反應則有可能投射出我們日常生活裡，面對某些事件會產生甚麼樣的情感處理機制。」

在《愛‧重來》重要談話的婚宴，佩姬的父親刻意避開賓客與李歐獨處，高傲的父親拿著酒杯在笑談間否定他們從愛情到婚姻生活的種種，企圖用金錢、權力、負債、事業、工作來壓制李歐，並且藉此交換條件逼退；換言之，這是一種私下的、後台的交易與會面。高夫曼認為，人們之間的互動就是個人表演「我」，不是表現真實的「我」，而是表現偽裝起來的「我」。意指在人前故意演戲，戴假面具生活，顯示一種理想化的形象[37]。從性別建構的觀點來看，佩姬父親對李歐話中，明顯的看到父權架構下父親強力的主宰控制，使他變為統治者；但異性戀愛情對男性激起的防禦性心理，卻也讓李歐成為一個雄赳赳的騎馬衝鋒勇士，他斷然拒絕佩姬父親虛偽的協助，決定靠自己贏回妻子。

《王牌冤家》以「劇場隱喻」觀察下的男女呈現的則是不同的面向。誠如導演高達曾說：「電影中的每一次剪接，就是一場騙局。」導演龔特利的確帶著他的赤子之心在這場類似騙局遊戲，樂此不疲；例如，有段喬爾與女友在公寓爭執的記憶，克蕾婷決定離去；喬爾在公寓中企圖挽留克蕾婷，在密閉的空間中，克蕾婷憑空消失，卻在鏡頭與喬爾一同轉身的同時，看見她出現在廚房；在攝影機的跟隨與手持的搖晃

[37] 宋林飛，《社會學理論》，頁284。

感下，克蕾婷的消失與出現，成功的營造出事件的氣氛，以及該事件存在於喬爾腦海中，一個「夢境」的不真實混淆感。本片展現許多蒙太奇的電影手法，首先是整個敘事發展無空隙，角色的每個動作及每句旁白都完全呈現，讓我們在短時間之內，好似可以透過介質，像是一個人的眼睛，可以在剎那看到很多也許是從前所發生的事情，而且是完整的；另外，在整個故事中，所有的聲音也可顯示時間連續性，尤其是當聲音橫跨兩個鏡頭時。也許是明暗、大小、正邪、甚至是黑白與彩色，都會讓觀眾去感受到畫面所呈現出的戲劇張力與效果，更容易隨著劇情而感受到情緒的起伏，它能製造出原來直線剪接更具衝擊力及影響力的場面。本文在詮釋《王牌冤家》中兩位主角遺忘愛情及追尋保留記憶過程中，導演即大量運用蒙太奇的剪輯手法，將生活、夢境、意念、時空、時序的錯置，展現現實與深層心理之間的拉扯、扭曲、掙扎，進而得到寬恕，解放自我的過程，很簡潔但是有條理完整的去鋪陳整個故事的背景，呈現出一個相互衝突的力量。

電影《愛·重來》一幕佩姬在病床甦醒後，誤以為在病床旁的陌生男子李歐是她的醫師時；透過螢幕，你已開始發現她已完全遺忘了過去的甜蜜生活、婚姻、愛情，還有誓約……因為臉龐是無助，眼神是無情，話語更是冰冷，她問：「你是我的主治醫師嗎？」看到這，你的淚水早已不自覺搶先你的意識，悄悄滑落臉頰。就像直到李歐選擇放手後的某個大雪紛飛的夜晚，佩姬悄然走到李歐常去的書局門口，靜靜的只等李歐的回頭一瞥。

佩姬：「謝謝你，你做了很多，你接納了全部的我，而不
是讓我變成你想要的樣子。」

當然這時在電影中都有樂曲出現，他們會彼此注意對方的眼神所在、迎合聊天的內容方向、甚至只是不說話的讓時間流逝。此時，也正在建立親密關係和信任感，因此當愛情終於發展出來的時候，身為觀影者的我們會感覺它是成熟和真實的。饒富哲學意味的是，在《愛‧重來》中，男女主角面臨生命中愛情來去的起承轉合時，其隨緣的心態與佛陀隨機「拈花微笑」[38]的故事內涵有極其相似處。在浪漫愛的情節中，幾乎是力求以無聲發出人們內心的聲音，因此，僅憑著影像就可以看懂的劇情，是不需要對白來贅述的。而這種親密關係，稱之為「揭露式親密關係」（disclosing intimacy），強調的是雙方的揭露表白，不時將內心的想法和感覺傾吐出來。

五、結語

本研究以《王牌冤家》與《愛‧重來》兩部電影中，探討社會建構下愛情與承諾的變化、幸福的面貌與親密關係的反身性思考；文獻回顧了自我揭露、親密與象徵互動、高夫曼戲劇論、影像與社會關係等面向，以達研究探討目的。作者試圖以較鉅觀之社會建構視角，碰觸媒體文本所隱藏的價值觀，亦即意識形態；這是因為媒體在生產訊息時傳播者可能有意識或無意識的採用某種意識形態，將不同的符號以有意義

[38] 佛陀傳達了「默而知」的心契，引導眾僧見相開悟。禪則2：《真空妙用》師：「釋迦拈花，迦葉微笑。參！」笑參：「拈花微笑猜花事，借物引悟隨機施；無心微笑笑誰知，心動緣果受囑之。」（《十方雜誌》20卷3期〈笑禪趣遊〉）http://www.teazen.com.tw/zen4.02.htm

的方式組合起來描繪現實，也因此媒體文本具有意識形態的作用（林宇玲，2002）。對於握有強大力量的媒體而言，宰制閱聽人的思維已是一種司空見慣的習性，尤其運作是在察而不覺的媒體性別再現時；換言之，在呈現電影文本時，權力的運作是會相互交錯，不斷較勁的結果，因此不論任何一個團體在型塑世界觀時，都必須同時考量性別、種族和年齡等不同面向。

問題是電影的內容的真假虛實該如何作區分？學生們能否具反身性思考？如何判斷其中與社會現實面的關聯？經驗主義假設真實可經感官經驗得到，語言或影像可傳達真實，媒體像鏡子，是現實社會的反映；從解釋社會學融合現象學的觀點來看，媒體是影像操作者，影像是真實的製碼，而非紀錄（Tuchman, 1978，轉引自張錦華，1992）。反映論與再現理論均同意某一事實的存在，研究重點是媒體符號世界與真實世界的區別（Fiske, 1990，轉引自張錦華，1992）。例如，改編自真實事件的《愛・重來》對有些觀影者而言，隱含著一個關於愛情的意義：真正的愛情是恆久不變的，或是真正的愛情是禁得起各種生活與環境的逆境考驗的；這個關於愛情的電影意義對於某些人而言可能饒具意義，進而改變他們的感情生活。但是，影片是否真的透過整部影片呈現傳達愛情的意義？這個解讀至少忽略了影片在這段愛情故事外圍包裹了親情的割捨、金錢、階級、地位的不同定義；至於《王牌冤家》的電影則一再的觸及「分手」的愛情議題，它讓年輕的學生不得不去檢視反思自己在愛情當下時的角色態度，幾位主配角在經過一連串的意外分合中，有的尋覓到真愛、有的才真正釐清自己的人生意義。

敘事電影與女性意識
——《遠離非洲》與《蒙娜麗莎的微笑》

一、前言

　　1791年，法國大革命的其中一位婦女領袖Olympe de Gouges提出了《女性與女性公民權利宣言》，接著被自己的男性同黨推上斷頭台後，世界似乎把性別平等思想完全扭轉，變成了一個性別對立的概念。不過2003年時美國《商業周刊》刊出〈新兩性失衡〉（*New Gender Gap*）封面故事，封面上一位自信滿滿的小女孩兩眼炯然，微笑的直視眼前稚氣的小男孩。封面故事的副標題下了驚人之語：「從幼稚園到研究所，男孩變成弱勢。（From kindergarten to grad school，boys are becoming the second sex.）」報導指出，美國女孩不僅在學業表現一路領先男孩，2000年拿到碩士學位女性為男性的1.38倍，到2009年將成長到1.51倍。甚至，在數學等傳統男孩遙遙領先的學科，男孩領先差距在快速縮小中[39]似乎又扭轉了局勢。2003年的台灣社會，性別平等教育法草案才剛完成，時至今日，《性別平等教育法》已執行超過10個年頭，但是社會文化對性別的歧視現象真是觀念性全面改變，還是只是行為上刻意的隱匿呢；檢視家庭、學校教育及媒體文化，對性別的僵化概念，對偏差的性別意識傳遞，這其中包括的不只女性也包含男性。如同英國知名影星Amma Watson以「He For She」為題，在聯合國公開演講，推動兩性平等，她宣稱：「我們爭取的不只是女性的權益，更是兩性共同的權益。我相信男人以及女人都應該能自由地表達脆弱；男人以及女人也都應該能自由地顯現堅強，不受限於他們的性別。如果男性並未被邀請加入這

[39] 雅瑪數位科技【雅瑪文閣】新思維。

場對話，我們該如何改變這個性別僵化的世界？因為性別平等也是你該爭取的權益；因為性別的限制，對於男性而言，其實也是痛苦的根源。」很明顯的，性別不是主要的因素（Ahuna, 2000），要成為怎樣的人，才是主要的追求。

二、婚姻暗盤下的選擇與自由

　　雖然婚姻強調選擇伴侶的自由與情感的基礎，但不表示伴侶的選擇不受任何限制。任何一個社會都會運用社會規範，包括民俗、民德或法律等方式來規定或限制配偶的選擇範圍，不論男女，若要選擇婚姻伴侶都很難超越社會所設計的範圍，這個範圍就是所謂的婚姻市場（marriage market）[40]。

　　《遠離非洲》的故事發展於1913年丹麥的冬天，女主角凱倫與波爾在一次私人打獵的戶外巧遇，在失戀又沮喪的心情下，她告訴波爾：

> 「我沒有人生目標、也沒有一技之長，現在又嫁不出去，
> 你知道我的下場就是被人指指點點的——『嫁不出去的老
> 小姐』，而你的錢又已花得差不多了，我想離開這裡，到
> 哪都可以，你可以娶我。」

　　在過去，女性若維持未婚狀態會為自己帶來社會汙名化，且被認為是沒有吸引力、沒有價值和身心狀況不佳，並為家族帶來蒙羞

[40] 年輕人為甚麼不結婚——台灣社會未來的婚姻趨勢（楊文山，2008）。

（Nadelson & Noyman, 1981）。波爾對這個提議的回覆是：

　　「我怎麼能娶妳，妳又不是處女，別人會怎麼說我？」

凱倫繼續說服：

　　「我們可以結婚，我們是一對，各取所需，

　　至少我們是朋友吧，就算不成功，也試過了。」

　　螢幕兩位主角的對話為「婚姻市場」（marriage market）做了一個淺顯的解釋，他們討論的正是婚配、擇偶時「相稱對等」的——社會交換。所謂「相稱對等」是指哪些資源？就是，當人們選擇結婚伴侶時，會考慮並比較自己以及對方的哪些條件呢？一般而言，金錢財物、社會地位、家庭背景、聰明才智、性格特質以及相貌身材等經濟性的與非經濟性的資源都是重要條件，但是每一項條件的重要性卻因人而異、因地而異或因時而異。女性長期以來被困在家庭中，忙於照顧小孩與丈夫，能做的工作也十分有限，根本無法像男人一樣出外成立事業賺錢，然後將這筆錢投資於女性的教育中；就算她們賺到錢，在當時的年代是沒有「已婚女子財產擁有權」[41]這回事的，因此也無法真正運用自己賺來的酬勞。吳爾芙[42]曾暗示，如果女性不被這些家務事纏絆，被賦予和男人一樣平等的工作權與財產擁有權，她們也能夠累積財富、設立女子學院、投資女性教育，而女性長期以來在歷史上的沉默與缺席也或許會因

[41] *Married Women's Property Act*，於1870年通過，同意已婚女子擁有自己賺的錢。1882年此法修改，同意女子擁有更廣泛定義的「財產」。

[42] 維吉尼亞・吳爾芙是一位英國作家，被譽為20世紀現代主義與女性主義的先鋒。兩次世界大戰期間，她是倫敦文學界的核心人物，同時也是布盧姆茨伯里派的成員之一。

此有所改變。

　　凱倫會與情感無交集又風流的波爾男爵結為夫妻，除了急欲擺脫被拋棄的難堪外；更希望藉由婚姻改變自己的人生命運；她用金錢交換男爵夫人頭銜與遠走他鄉展開新生活為目的，而波爾恰巧缺錢。這是一個看似同質卻不調和的關係，兩位高調的白人在彼此金錢與名分利益交換中，在非洲肯亞開始只有表面光華，沒有內在真情的結合。凱倫由丹麥長途跋涉帶著一箱的瓷器、水晶、書籍、服飾和生活用精品遠赴肯亞，成就她積極追求的婚姻與刻意經營的「家庭」時；甚至完全沒料到，波爾在婚禮當晚都還和其他女子毫不避諱的眉目傳情；新婚之夜，他們為農場的經營方式起了爭執，彼此開誠布公談話，波爾提醒凱倫：

　　　「你用錢買的是頭銜，不是我。」

　　波爾認定的婚姻關係純粹是交換，他不要婚姻、不要家，更不想分擔經營農場的責任。顯然他們彼此在頭銜與金錢上滿足了所需，某一程度上這亦稱為「功利性的婚姻」。「功利性的婚姻」是指一種建立在實際目的上的婚姻，基本動機是交換，一般說來，是指女方能提供治家的勞力、生兒育女及性行為以換取經濟安全和社會地位，男方則以財力、權力及社會地位跟女方交換。諾貝爾經濟獎得主美國芝加哥大學教授Gary Becker曾用經濟學從理性選擇的角度出發，說明個人如何衡量結婚與不結婚的成本與收益，來決定是否結婚。在婚姻選擇作用的研究上，Gary Becker（1973; 1974）認為婚姻市場存在理性選擇，每個人都想要找尋比自己更好的人，婚姻最重要的是要找尋較有吸引力、報酬較高的另一半。因此，金錢財物、社會地位、家庭背景、聰明才智、性格特質以及相貌身材等經濟性的與非經濟性的資源都是吸引人們結婚的重

要條件。套入交換理論（exchange theory）之說法，個人現在的行為是受這個行為以前得到之報酬的影響。交換理論確實啟發了我們去思考人們對待別人的方式是怎麼來的，但交換理論是否說明了所有事實的真相呢？

由Mike Newell執導，Lawrence Konner及Mark Rosenthal編劇的《蒙娜麗莎的微笑》（*Mona Lisa Smile*）是以1950年代美國為背景對女性幸福進行探討的電影。50年代的美國雖然女性的地位漸漸受到重視，但在上層社會封建思想仍舊非常嚴重，衛斯理這所著名的女子大學，學生們大都有著良好的家庭背景，從小接受優秀的教育；學校是以「畢業學生應抱持日後必定走向相夫教子之路，並成為一個優秀的家庭主婦」為辦校理念；所有的栽培與學生的努力都是為了裝備迷人且優秀的女孩特質，讓她們成為上流菁英領袖或權貴家族的女主人，經營一個美滿的家庭，好為顯赫成功的男性增加成功人生的光環，她們學習的目的無非是嫁一個好丈夫，成就自己能組織一個高尚的家庭。從Becker（1960）交換理論與投注（side-bets）的觀點來說明，承諾是個體投注時間、金錢與資本，希冀從承諾的對象中獲得酬賞交換行為，行動與否乃決定「付出」與「報酬」的平衡關係，也就是個體投入某項活動，兩者成正比時，投注才能持續，交換才能公平。學生貝蒂正是積極投入Gary Becker的婚姻經濟學用理性角度出發的典型代表人物；她完全接受母親的價值觀，在愛情婚姻的選擇上刻意與門當戶對、家世相當的男性交往結婚。但婚後不久，夫婿史賓即外遇，對貝蒂不聞不問；在一次宴會行進中遍尋不著丈夫的身影後，她終於崩潰的回到娘家，才踏進門說出今晚要住家裡不回去時，她的母親就站在樓梯冷漠的拒絕：

「史賓的家才是妳的家，甚麼都不要想，轉身回到妳自己
的家，這是代價，我們都要付出，要裝做一切都沒事，我
是為妳好。」

　　母親要她回家，要她假裝甚麼事都沒發生般的等待，要她包容丈夫
外遇偷吃的心情，要她繼續經營只有承諾沒有愛的婚姻。在過去，女性
的社會地位及經濟來源需要透過婚姻依附男性，因此結婚成為一種獲取
生活保障的手段，而跟誰與何時結婚相對顯得重要，在父權社會的運作
法則之下，女性真正的「價值」來自於在婚姻中被交換（從父親交遞到
丈夫手中）與在家庭中生產孩子。換言之，在結婚這件事情上的效益，決
定於性別角色分化與相互依賴的程度；過去男性的專長在於從勞動市場中
賺取比女性更高的薪資；而女性的專長則在於家務工作與養育子女，由於
彼此在另一方面均相對不擅長，因此共組家庭可以互補所需、互蒙其利。

　　不可否認，隨著全球化所建構出的無疆世界，社會、文化、性別、
價值、態度都受到史無前例的變動，新舊價值更是矛盾衝突，呈現多元
的狀態；許多個人內在的價值與家庭所傳承的觀念，也都發生強烈的動
態變化。最近幾年來，許多研究也逐漸把分析焦點由個人或配對因素，
轉向夫妻互動關係特質（例如：夫妻權力分配是否均衡或夫妻互動中
是否公平對待等），並指出關係變項在個人條件與婚姻認知兩者間具有
中介的作用（Crawford et al., 2002; Myers and Booth, 1999; Wilkie et al.,
1998; Yoav and Ruth, 2002）。尤其在女性教育程度提高、個人意識抬
頭、經濟自主、婚嫁觀念改變後。趙淑珠（1997）就指出，「從女性主
義的角度而言，性別意識的形成是經由學習和社會化的結果，透過性別

的自覺與社會地位，以及隨著社會的變遷，男女的分工模式也會逐漸改變，性別平權的觀念正日益發展中[43]。」

三、自我發現的假象與真面

在《遠離非洲》中，凱倫來到非洲原是追求一個婚姻中男爵夫人的名分，她用金錢收買了好友成為丈夫，但畢竟只是買到了一個空的頭銜；她忍受波爾冷落盡心追求農場的生產，她不顧男性主義對女性歧視，利用餘暇教育土著讀書識字；提供醫藥、給予關懷，她因失落的婚姻轉而努力經營咖啡園，最後卻又全部燒毀落空；事實上，這些投入與忙碌的過程，仍無法讓凱倫擺脫內心黯淡所帶來無法解脫的空虛孤寂。就社會學的立場而言，決定論者認為，人們在面臨社會壓力時，是毫無招架能力的，多數人只是依照社會預定的戲碼上台演出，對於潮流的主控權極為有限。引述高夫曼的觀點來說明決定論的立場：

> 「人們永遠被綑綁在印象操縱的車輪上，永遠被限制在情
> 境的桎梏中，所以人們不得不表演自己生活的悲劇和喜
> 劇，直至他們離開這個世界。」

《蒙娜麗莎的微笑》影片中，學生貝蒂在學期中結婚，連著數週缺

[43] 資料來源：趙淑珠（1997），〈思考諮商員訓練課程中的性別教育、性別意識中立與性別意識敏感〉，《輔導季刊》。

席後遲到的來到課堂,對於未交作業與上課一事,態度強硬的回答凱瑟琳老師詢問未出席不請假的問話,她說:

> 「在衛斯理學院有個潛規,新婚的學生是可以不出席上課
> 的,我還忙著度蜜月、布置家居,何況大多數老師對新婚
> 學生是不會追究出席的,妳不要以為妳沒結婚就鄙視衛斯
> 理的傳統,找我的麻煩。」

兩人的針鋒相對背後隱藏的,其實是第二波女性主義與父權社會意識形態的對立。但是貝蒂顯然完全不在乎凱瑟琳的質問,她以衛斯理傳統的大帽子頂回去。就某種表徵而言,自負又自傲的貝蒂,已認為自己藉由傳統的婚姻價值讓自己高人一等;也的確是,人的生活有部分仍是完全被他人及社會制約的。有時人們可以稍微離開原訂腳本去做即興演出,實現某種的「角色距離」,但那也只是爭取某些有限度的自由。影片中出現凱瑟琳與輕鬆聚會的場合時,學生們追問凱瑟琳的戀愛史,她大方坦承自己過去曾訂過婚,她說:

> 「人都是會變的,我曾戀愛、訂婚但又分手,沒結婚的原
> 因,就是沒結,我總有一天會結的,但不是每一段戀愛都
> 一定要走向婚姻。」

貝蒂緊抓凱薩琳對女人婚姻天職質疑的這句話,在校刊中撰文批評寫道:「為甚麼一位不婚的凱瑟琳老師,要帶領衛斯理的女學生們向傳統神聖的婚姻挑戰?要鼓勵她們拒絕成為女性相夫教子的天職?」

這段文字成為日後凱瑟琳離開衛斯理,所謂「壓死駱駝的最後一根稻草」[44]。

[44] 說明:「壓死駱駝的最後一根稻草」是英文諺語 "The last straw breaks the

　　Goffman認為個人的人格與身分認同，其實與我們慣常在他人面前所呈現的面貌是分不開的，人格（personality）這個字的字源就是面具（persona），我們就是透過面具來對外發聲（per-sona），面具不只是表皮，還是內在的[45]。正如同電影利用大銀幕與特寫，快速地縮短了觀眾與電影世界的距離，而這個充滿現實性的形式，很快就讓觀眾忘記「自己在看電影」這件事。相反的，劇場的形式像巫師與畫家一般，他們利用虛構化的距離，並透過這一距離來引起觀看者想像的投入。高夫曼強調人們日常行為大部分是做作的，是依照社會對角色的刻板印象與為了達到預期目標而表演出來的，希望別人能依照自己所呈現出來的形象來認定自己的角色。例如：身為董事會成員貝蒂的母親，深信女人的天職是相夫教子，然而真相與表象之間卻往往有著極大的差距。婚前，貝蒂的母親極力要自己女兒說服老公，在大眾前面讀詩以示情愛；婚後當史賓外遇不歸，感情出現裂痕時，母親仍要貝蒂忍耐，外表要裝出美滿的形象：「妳不可以離婚、夫妻總是有段調整期的、妳要主動打電話慰問史賓，妳不可以告訴任何人這件事，家醜不可外揚……」就某一層面而言，可以說，那是母親耳提面命女兒的無私教誨，但如果不是以心為出發點，而是隱藏著個人的虛榮、私心、權力與欲望，那麼女兒的痛與恨，只會無止盡的綿延，特別是像貝蒂這般的女孩。

　　在電影中這段談話是兩人私底下，也就是「台下」的見面晤談，目

camel's back." ，其中微言大義其實不只指涉「事情的繁重，不堪負荷」，而是重大煩擾（或失望、難堪、痛苦）諸事接踵而至，堆疊之餘，終究導致頹垮崩散的卻是輕微細末（甚至看來不相干）的小事。

[45] 黃厚明（2001），《虛擬社區中的身分認同與信任》，台大社會所博士論文。

的是要協助觀眾釐清事實真相與其隱含的目的。高夫曼將人們的角色分為「台上」與「台下」兩種場合,「台上」是電影螢幕所展現出來的,經過精心策劃,控制修飾與表達,是為了展現理想的自我,或企圖達到某種目的印象修飾。「台上」的表現類似米德所謂「社會我」的投射。而「台下」則是真正自我的表現,類似米德的「主我」(繁明德,2004,頁81)。他的戲劇分析論,除了探討社會與自我的衝突外,也分析人們如何創造與維持自我的公眾形象,高夫曼稱之為「印象整飾」[46]。電影必須將演員與觀眾阻隔,借助於觀的隔離,表演者就能確保觀看他的角色的觀眾,不會成為在另一情境中觀看他的另一種角色的觀眾。《遠離非洲》一片中即有幾段互動儀式的呈現,例如某次晚宴後凱倫發揮她流利的口才說故事,丹尼斯喜愛她說故事時天馬行空的本領,忍不住自懷中取出自己的鋼筆送她;凱倫送牛群到陣線支援戰事途中迷路時,別人訝異弱女子竟敢走入荒野時,丹尼斯支持並欣賞她的勇氣,送她自己隨身攜帶的羅盤,讓不服輸又愛冒險的凱倫追尋人生方向;第三次,丹尼斯贈她一台留聲機與莫札特的音樂唱片,開啟她本就浪漫的心靈。丹尼斯以禮物表達他對凱倫的欣賞,在不同的時機點,他技巧的選擇不同的禮物餽贈以表心意。在日常交往中,每個人都對別人展現出自我與某些行為,並運用特定技巧與方法維持自己的表演,同時還試著導演與操縱他人對自己造成的形象。

　　《蒙娜麗莎的微笑》故事中,凱薩琳不停的想要影響學生,希望她

[46] 印象整飾一詞由Goffman(1955)最先提出,其對印象整飾的解釋如下:印象整飾即個人在人際互動中,透過語文或非語文訊息,企圖操縱或引導他人對自我形成某種良好印象或有利歸因的過程。目的在創造良好的人際關係或產生某種影響力。

們能夠為自己而活，畢業後也能夠繼續深造，不要一心只想著嫁人，為了丈夫放棄自己進修的機會。因此，當一位名列前茅的學生瓊安放棄耶魯入學資格選擇婚嫁，聽到消息後的凱薩琳慌張的帶著一大疊入學申請來到她家，認為瓊安不應該為了愛情犧牲掉理想和自我價值，但當瓊安清楚表達：

> 「我沒有『犧牲』甚麼，我知道如果我決定去耶魯讀法
> 律，我先生一定會支持我，但那不是我要的，我寧願成為
> 一個妻子、一個母親，這是我的選擇，做一個家庭主婦跟
> 母親並不會減損我的智慧跟才華。」

　　瓊安顯然臣服於這種父權社會意識形態之下了，認為自己只是做出了一個「選擇」，結婚也同樣可以獲得「幸福快樂」。但未嘗不也點醒了凱薩琳內心的某些盲點；對凱薩琳而言，雖然這只不過是人生一部分的自我發現之旅，從她接受學生瓊安放棄耶魯大學的入學許可，自覺選擇婚姻與家庭起，已充分表達出女性意願的多元面貌，並非選擇結婚就是放棄自己的未來人生；這也間接的讓凱薩琳思考自己到底是為女性主義而女性主義，還是她真的從內心知道自己是自己的主人；我們看到了凱薩琳這位第二波女性主義者如何啟發她所鍾愛的學生、如何竭盡將她們從男性的箝制中解放；也看到學生是如何不經意的翻轉攪拌她的思維；因此這部電影所展現的，不只是幾個女子的生命故事，更是女性主義者的延續歷程與女性思想啟蒙史。

四、情愛糾結後的滲透

　　一般文字的書籍是很難具體的呈現人們互動的歷程，眼神、穿著、表情、動作、情緒、說話的語氣、距離，因此以電影來象徵互動理論來表達是最恰當的。米德對生命的研究方法稱為「反身法」（reflexiveness），也就是自我在與他人互動的過程中，不僅是被動的資訊接受者，而且是主動的預想對方的感覺，觀察對方對自己的反應，進而調整自己的反應，對方就像一面鏡子般，作為理解自身的參考，這是社會學裡「鏡中自我」（looking-glass self）的概念。例如：整部隱身於樂曲的《遠離非洲》，就以莫札特豎笛協奏曲第二樂章（Mozart: *Clarinet Concerto In A Major, K 622, II Adagio*）小提琴開啟整個肯亞草原的原野風景，牛群奔馳、火車呼嘯，青色山巒，鋪陳出非洲的壯闊氣勢；悠揚的單簧管樂音從環繞音響中傳來，女明星梅莉‧史翠普飾演的女主角凱倫在垂暮之年，憶述著自己非洲經歷時，以蒼老而遲緩的口吻提到自己曾經在非洲有過一個莊園，當然也想起了生命中難忘的那個男人（即勞勃‧瑞福飾演的丹尼斯）：「他外出狩獵時還不忘帶著留聲機，三把來福槍，一個月的口糧和莫札特。」莫札特對凱倫和丹尼斯的象徵意義不言而喻，也提醒我們，由於某些導演會運用不同的手法說故事，他們往往不是透過演員對話來展示劇情，而是伴隨著一首又一首的樂曲，這時音樂便成為不可或缺的元素。

　　一向獨行的丹尼斯接受一個嚮導的工作，於是力邀凱倫隨他先做旅行探險，同行的前數日他們分住不同的帳篷，拘謹的互動與其隨行的他

人無異。旅途後期，丹尼斯見凱倫頭髮因風沙糾結，提議在溪邊為她洗髮；互動的場景（溪邊），肢體語言（凱倫躺在椅子上，由丹尼斯隨意為她抹上髮泡、揉搓髮絲、在髮際淋上一壺又一壺的水沖洗清理）；隨之黑夜降臨，二人在只有營火的草原大地聚餐共飲，丹尼斯與凱倫共舞欣賞滿天星斗，並一如過往的由丹尼斯起頭，凱倫繼續編說故事，觀影者看到的場景是：凱倫邊說故事，邊起身用手輕拍丹尼斯的肩頭，再徐徐往帳篷走去。在這樣的互動歷程中，並不一定需要語言作為溝通媒介，觀影者都知他們心已有屬；凱倫已暗示自己完全臣服，丹尼斯隨後走入帳內；他們所欲表達的是來自內心蠢蠢欲動的情欲，並且經由對方的表現來推演自己在對方心目中的地位，以及自己應如何回應。

　　《遠離非洲》常出現挖掘角色內心世界的鏡頭，天生冒險犯難的丹尼斯也開起滑翔翼，他帶著凱倫遨遊非洲大地，透過攝影鏡頭俯瞰壯闊的非洲大地時，只見草原、峽谷、曠野、水塘、沙漠、鹿群均聚足下，在重重疊疊的雲氣裡，海鳥從萬頃的波光間同時飛出，凱倫感動極了，在最美、最奧妙令人屏息的剎那，她伸出雙手緊緊的握住丹尼斯的手。他們沒有四目交互，也沒有語言交談，但是他們的心靈與感情世界是同時飛揚的，他們在婚姻外流離的愛情，既美麗又沉重。通常人們會認為非語言信號較為真實，比較能反映出個人內心所真正思考的。這些非語言的訊號：表情、眼神、肢體動作、場景，以及脈絡關係等，是很難透過傳統純文字與講演的教學方式向學生表達，然而，電影卻能超越傳統的限制，將真實的現場，模擬於螢幕中演出，有助於我們的觀察與學習（樊明德，2004，頁72）。從「互動論」的觀點而言，任何精細的身體碰觸、對話時雙方的距離（親密的、日常-人際的、社會-諮商的，以及

公開的人際距離）、外表（衣著、髮型、相貌、身材、配件）、演員眼神都是聚焦處。凱倫與丹尼斯的對話距離（心理與物理距離）與注視方向及眼光接觸的頻率，都顯示彼此喜歡對方的程度，丹尼斯在尚未吐露親密愛戀之前，贈送禮物時的眼神（鋼筆、羅盤、留聲機），雖然他們彼此刻意的在身體上保持距離，但眼神、對話距離卻早已穿越社會上的禮俗規範。而凱倫帶至非洲大陸的水晶杯、瓷器、布穀鳥鐘、精裝書，都是象徵，一種白種人優越、富裕、自戀展現所謂文明智慧的象徵。

　　另一幕是《蒙娜麗莎的微笑》凱薩琳帶領學生討論有名的達文西畫作*Mona Lisa*時，每位學生對於她的微笑的表情都有不同的看法因而引起激辯，此時的這些學生已經不再只是被灌輸教條的思考，相反的是，她們已充分發揮自我的見解、思考及想像，藉由溝通與互動，她們逐漸明瞭看畫時不是只看表面，就如觀察人生般。電影是最擅長使用各種象徵的概念，具體將其表現於影像上，並且更活化象徵。學生貝蒂與夫婿的互動亦是一例，貝蒂不斷運用家庭中新購置的擺飾物件向好友們表達其婚姻的進行式；更藉由文字撰述發表維護婚姻傳統價值、拍攝家居照片宣示夫妻的親密關係。某次簡單的晚宴中，讓她第一次發現事不如人願，當晚貝蒂邀請好友瓊安和其未婚夫湯米到家裡小酌談天，互動的場景（貝蒂與史賓夫婦的家，他們二人端坐餐桌位置），用餐時湯米問道：

「你們是不是有甚麼大祕密要宣布？是小史賓要出世了嗎？你們即將就要有一個快樂的家庭了？」
瓊安接話：「別鬧了，他們準備好時自然會宣布喜訊的，你們倆準備好了嗎？」

才說完，湯米就忍不住的問貝蒂和史賓：

「她是不是好可愛？瓊安是不是好可愛？」

隨即親吻瓊安表達愛意；（此時，貝蒂移近史賓的座位
旁，肢體語言）摟著他說：「我們不久後就會有一個快樂
的小家庭，是不是？」（史賓表情尷尬，不發一言的看著
大家。）

點心時間，貝蒂忙著煮咖啡、甜點招呼客人，史賓卻匆匆
自二樓下來，他告訴貝蒂：「我接到公司緊急的電話要去
紐約，明早開會。」他完全不理會貝蒂的詢問：「不能明
天一早再去嗎？你就留我一人在家嗎？」

只見史賓象徵性在貝蒂額頭吻下轉身離去，留下表情憤怒又悲傷的
妻子和一臉錯愕的瓊安與未婚夫湯米。

五、匯流中的親密關係

　　社會學關注愛情及親密關係的議題是20世紀末期的事情。將外遇放
在社會學之論述中，可以發現社會學強調的概念是完全不同於其他學理
之觀點。近代社會學觀點論述情感及親密關係，致力回答親密關係如何
崛起，何以轉型成為支配個人生活及關係的重要關鍵，弔詭的是現代社
會的生活型態及人際交往方式較疏離，人們對於親密關係寄望也愈深，
然而對親密關係的渴求反而會導致脆弱、不穩定的關係。所謂親密關
係，通常是指一種很確切的了解、關愛，並且「親近」一個人的方式。

這種親密關係，稱之為「揭露式親密關係」（disclosing intimacy），強調的是雙方的揭露表白，不時將內心的想法和感覺傾吐出來。這是自我層面的親密，而非身體層面的親密；當然，自我層面的親密要能完滿，可以得助於身體的親密，這種共享的親密關係，通常需要雙方平等的參與。純粹關係的特色就是，任何一方都可以按照自己的意志，在某些特別時刻終止它。

在《遠離非洲》凱倫與丹尼斯二人花了許多時間在維持所謂的「純粹關係」[47]上。一次凱倫與丹尼斯的對話，凱倫問丹尼斯：「你探險的時候會和別人在一起嗎？你有沒有想過我是否寂寞？」

「沒想過。但我常常會想妳。」丹尼斯毫不遲疑。

「但這不足以讓你想回來？」

「我不是每次都回來嗎？妳是甚麼意思？」丹尼完全沒聽懂她言外之意。

「波爾要和我離婚，他找到對象了，我想要有個人屬於我。」這是求婚的暗示。

「不可能，妳絕對找不到。」丹尼直接否定了凱倫的期待。

「你出門並非都是為了探險吧？你只是想逃開，對不對？」凱倫講出了心中的真實感受，丹尼斯強硬的終止了話題。任何毫不保留許下承諾的人，都極有可能讓自己在未來關係結束時受到極大的傷害。在純粹關係中，信任只能建立在親密的基礎上，而沒有外在的輔助，信任就是投注信心在對方身上，同時也相信彼此的連結能夠禁得起外來的創傷

[47] 紀登斯指出，純粹關係有一種結構性的內在矛盾，主要集中在承諾的問題上，為了取得對方的承諾，個人必須把自己交給對方，他必須以言行向對方保證彼此的關係會維繫一段尚未決定多長的時間（Ibid.: 138-9）。

（Giddens, 1992: 136-7）。

如果說，愛是一種尊重對方需要而願意付出的能力。那麼，丹尼斯牢牢握住個人自由，不理會凱倫的心情，算不算是只取其所需的自私？凱倫期待傳統中的親密關係，連和波爾婚姻以交換條件的結合也不放棄。但畢竟他們仍是合法婚姻，應遵守一夫一妻的權利與義務，因此當她發現花心的波爾因婚外情同居，卻藉口狩獵數月不歸；因外遇情人而對她情感與身體的冷落時，其心情仍充滿失落。正如心理治療師紐曼說：「社會經常低估感情出軌的破壞力，即使這種感情沒有發展到肉體層面，也會破壞婚姻穩定。」[48]

一如《蒙娜麗莎的微笑》的貝蒂，婚前，母親極力要自己女兒說服老公在眾人面前唸詩，以示愛，婚後當婚姻出現裂痕，母親要她包容丈夫外遇偷吃；要她繼續經營只有承諾沒有愛的婚姻；要貝蒂忍耐外表還要裝出美滿的形象。面對母親命令式的教條，綑綁於毫無親密關係的婚姻，她以遷怒的方式來傷害別人和發洩自己。對康妮戀情的順利，她產生忌妒的謊言，對吉塞經常周旋於一群男人間，她引爆內心愛恨的歇斯底里咒罵。就像是華森教授所言，衛斯理女子學院事實上是一所「婚姻大學」，所有的女學生都不是為了深造自己的學問而來的：

[48] 資料來源：譯稿：《巴爾的摩太陽報》報導：心理治療師紐曼說：「我們不能自欺欺人，以為能跟異性同事保持親密交情，還能維持婚姻和諧。如果你想發抒熱情和得到終生知己，必須把感情投注在婚姻裡，否則這將是癡人說夢。」紐曼最近出版《感情出軌》一書，把婚姻之外的男女友誼斥為一種外遇，在婚姻輔導界引起群情譁然。有趣的是，紐曼的見解或許失之過激，可是批評者表示他的前提（異性友誼可能損害婚姻）可能沒錯。例如，男士向女同事抱怨工作上的不滿，回到家裡可能不想再跟妻子重述，長久下來妻子就會對他生活中很重要的一部分茫然無知。已婚婦女如與其他男性打情罵俏，也可能把對方的反應與丈夫拿來比較，覺得丈夫不解風情。台北訊（2002）。「婚外純友誼行不通」。《世界日報》轉載。

「她們只等著嫁掉自己後在婚姻中取暖」，問題是，幾乎事與願違；畢業當日貝蒂決定不再迎合母親對她婚姻的期望，勇敢地對母親說：

「蒙娜麗莎的笑只是表面的，我不會以虛假的微笑維持這段婚姻，我要離婚。」

她挑戰了早已受父權社會思想洗腦的母親：「蒙娜麗莎微笑著，但她真的快樂嗎？」她暗示所有看似「快樂」的家庭主婦，都為了婚姻而放棄了更大的快樂：追求自我理想與發展；而她最終決定與不忠的丈夫離婚，並到紐約尋求深造。直到那一刻她才明白自己受到華森小姐多少思想上的啟發（施舜翔，2011）；電影藉由影像呈現婚外情中人心靈的幽微。著名的家族治療師，威斯康辛大學精神科Whitaker教授在處理無數的婚姻個案後曾說：「不幸福的婚姻會讓溫柔善良的人，成為罪惡的魔鬼。」（游婉娟譯，1993）

本片最後一幕呈現一群騎著腳踏車的女學生追著凱薩琳離去的車子，象徵著她們對一位女性主義的「追隨」。腳踏車的發明對女性大有意義，1890年代時，歐美許多人認為腳踏車是當時女性主義者的一項武器，腳踏車給了女性更大的行動力，重新定義了當時的人對於女性氣質的看法，並進一步促成了女性投票權運動。19世紀末的女性原本是穿著長裙，但是長長的裙子是不方便騎腳踏車的，為了讓女性能夠騎車，女性衣服和內衣開始有了改變，減少了對女性衣服和內衣的許多限制。1896年的*Munsey*雜誌提到：「對男人來說，腳踏車一開始只是個新玩具……對女人來說，腳踏車是可以讓她們騎進新世界的駿馬。」[49]

[49] 參考資料：The 19th-century health scare that told women to worry about "bicycle

　　從《遠離非洲》來看，凱倫愛得其實都是屬於無拘束又無牽絆的男性，不論是婚前的戀情還是她主動提出的婚約以及婚姻外的親密關係；她總想要網住愛情，抓住落地生根感，尤其是當她知道自己因為丈夫導致終生無法懷孕的事實。凱倫的心其實一直是渴求丹尼斯的，然而丹尼斯卻表明自己是個不願成為別人部分的人，他說得好聽：「我不會因為一張紙而多愛妳一點，我的愛，是不需要證明的愛。」許多女性往往將愛情與婚姻連起來，也正因為女性將浪漫愛視為一生的賭注，在感情與婚姻的追求上，仍然脫離不了依附的關係，女性也因此受到更大的折磨。在名存實亡的婚姻中，當波爾偶而回來向凱倫需索金錢而撞見丹尼斯時，他會紳士的說出：「你是不是也該問一問？」丹尼斯則會一本正經的回答：「我問過了，她說好。」所有人都默認了他們彼此的關係，只剩最後正式的瓦解。

　　親密關係牽涉到情緒表達、情感交流與相互許諾，男女雙方有一種交心的感覺進而具相互依賴感。但是丹尼斯一直是位不願安定的冒險者，在一次他們彼此的對話，丹尼斯明白的表達了這點，他告訴凱倫：

　　　　「和妳在一起是我的選擇。我不想照別人的願望而活，請
　　　　別強迫我，我也不想成為別人生活的一部分，我付出了代
　　　　價；我得忍受孤單，甚至有一天得寂寞的死去，這是公平
　　　　的。」

　　這是丹尼斯的人生哲學，他的愛指向愛情、友情，而非指向婚姻。凱倫想要家，想當妻子，不想做情婦；每當丹尼斯來訪她就滿懷欣喜，而當他離去，她就陷入低潮。凱倫回了句：

face"。

「有些東西是值得擁有的，但是要付出代價，我希望是其
中之一。」

　　凱倫也不留情地撕破他想要自由、卻不肯給她安心的自私。讓人不
禁思考在當時的時代，堅強獨立的女人，在情場上總是較為吃虧，假設
凱倫所有特質都依然，但是個需要被保護被呵護的柔弱女子，情況是
否有所改變？換言之，當雙方浪漫愛的「情結」形成時，藉由投射式認
同，亦即假設有所謂「心靈溝通」的存在，愛情雙方認為必須要「擁有
對方才完整」。這種浪漫愛往往會導致關係的其中一方、甚至雙方，
都形成相依共生狀態，而使得不平衡的狀況出現。而另一種愛情表現方
式，紀登斯稱之為匯流愛。浪漫愛追求的是一個「特別的人」，而匯流
愛所追求的是一份「特別的關係」；問題是凱倫需要的是後者。揭露式
親密關係不僅是「情感的」層次，更重要的是還具有「實踐」的層次
——以實際行動表現出對伴侶的關懷與照顧。

　　《遠離非洲》在接近尾聲時，一場大火讓凱倫失去所有，她婚姻失
守，不是男爵夫人；咖啡園成為灰燼，也不是農場主人；連生存都有問
題時，她被迫必須考慮回丹麥娘家。雖然，和丹尼斯廝守，是她能留
在非洲的最後理由，但她必須等他的決定。丹尼斯眼見一屋的空曠，他
說：「我開始喜歡妳那些餐具和家具了。」而身經多次變動的凱倫反而
淡漠以對：「我反而已經不在乎那些東西了。」她悵然的說：

　　　「我最近學會了一件事。就是當情況壞得過不下去時，就
　　要使它更糟。我逼自己想我們以前在河邊的露營、想我們
　　去世的朋友、想你第一次帶我飛行，過去的一切多麼美
　　好，我愈回憶愈難過，但還是忍痛地想下去，然後我就漸

漸能承受。」

面對凱倫的求去，丹尼斯雖然心疼，也衝動的想放棄獨來獨往的生活，但一切來得太快，他甚至已想要送凱倫回丹麥，卻不幸墜機身亡。

凱倫，一位尋覓愛情婚姻的女性，帶著滿滿一火車家當行李，展開她所渴望的新人生；但這位追求理想的女性在異國卻不斷地遭遇挫敗，最終，只剩一個行囊，她不得不子然一身離開這個她居住了10多年的地方搬回歐洲。《遠離非洲》描寫的是1914至1931年英屬帝國殖民黑暗大陸，在一個表面尊重女性，骨子卻仍視女性為附屬物的父權文化下的真實故事。當然，這或許不是生活形式的全貌，全片的黑白種族互動中，有偏見、歧視、不公，但仍有微光與溫情，這是凱倫帶過去的依存、信任、尊重與敬仰。如同Grame Turner所言：「電影對於觀眾與拍片者而言是一種社會實踐；從他們的敘事與意義中，我們能夠指出我們的文化是如何理解自我[50]。」電影一直都有著深刻的社會內涵，當社會政治上風雲變幻、經濟上低迷萎縮、社會現象紛亂時，人們都會更期待能在電影世界中的喘息。雖然，電影中善有善報、惡有惡報的模式不一定適用於日常生活中，但至少，我們生活中的不完美、挫折、衝突、不平等與暴力，總能在電影的理想中得到反擊與伸張。

[50] Turner, Graeme原著，林文淇譯（1997），《電影的社會實踐》，台北：遠流。

六、結語

　　以電影作為文本「後設分析」[51]的研究，一直是許多文學評論、影像文化、電影研究的主題。《遠離非洲》的背景是20世紀初歐洲殖民非洲的高峰期，當時正值第一波女性主義婦女運動[52]；講述的女主角從歐洲到當時的英國殖民地肯亞安家置業，結婚又分手，後來又愛上丹尼斯，最後回到歐洲的故事；《蒙娜麗莎的微笑》是一部以女性為核心題材的作品，故事發生的時間是1953年，當時的美國社會中，婦女解放運動正在激烈開展著，但是女性的地位還是沒有得到根本性的改變；雖然二片發生的時間、地點或形式美學，都有差異，但時間上卻有著相當巧妙的連結。可以發現二片所傳達的意識形態其實極為類似：都在透過影片闡述當時在法律、經濟、文化、教育、性行為等方面的壓抑、歧視以及被不平等對待的處境中，都在呼籲著女性生存的目的是必須將自我實現、自我潛能發展為優先；女性自我的存在本身即是目的，是要優先於母親或妻子的角色存在的意義。

　　《蒙娜麗莎的微笑》一片中，是以1950年的女性為背景，她們表面雖獲得「平等」的受教權，思想上卻仍舊被父權社會法則箝制，在接受

[51] 近年來在社會科學研究中，用後設分析法所做的研究如雨後春筍。Glass在1976年第一次提出後設分析這個詞，並提供了一個很著名、很受爭議的例子——對有關各派心理治療的文獻做後設分析；後設分析（meta-analysis）的方法意即嘗試用科學的、系統的、客觀的方法來做文獻探討（Light & Pillemer, 1984）。

[52] 19世紀中到20世紀初期，強調權利與平等，其具體成果是為婦女爭取到選舉權。第二波則是1960年代二次大戰後，往往被稱之為婦女解放運動（women's liberation），以有別於第一波的婦女運動。

各式教育或進入大學，心裡想的卻仍是如何嫁個好丈夫，任憑婚姻壓抑所有能力與才華；都在隱喻「功利性婚姻」中的社會交換；其中尤以對「女性意識」、「女性主義」的詮釋最為熾烈。《遠離非洲》一片則呈現了白人統治非洲時的階級與性別衝突，這時的婦女仍認為女性的天職就是結婚，過著相夫教子的「幸福」生活；女性的地位仍「從屬」於男性之下，她們必須「嫁雞隨雞、嫁狗隨狗」，以扶持丈夫的事業為重，而忙於家務事的她們則絲毫不考慮屬於自己的「未來發展」；問題是，女性的「價值」真的是只能來自婚姻中交換（從父親交遞到丈夫手中）與家庭中身為母親的角色嗎？

在當代社會趨勢與時代變遷下，兩性的價值觀是否已有所改變？事實上，性別不只存在於社會化的過程中，我們的社會本身就是一個性別化的結構；性別織構出我們當代的社會規範；但女性的「價值」絕不可在父權社會的運作法則之下所決定與掌控；要不斷檢視挑戰現有社會文化中的規範與行為。女性會意識到自己的女性角色與地位，通常是其個人經驗（包括原生家庭、雙親對於不同性別的對待、個人教育水準、以及刻意或是無意地接觸到女性意識相關議題與資訊），女性意識發展過程中也看到了生活經驗、個人本身的因應方式、得到的支持力量或阻撓、以及自我覺察與反思的交互影響；覺察也肯定自己是女性，可以讓自己更自主、與人更為親密，同時也朝向自己希冀的方向做改變（朱嘉琦、鄔佩麗，1998）。但是，女性以自己女性角色來看自己，仍然受限於許多社會期許與刻板印象，要經過與這些衝突矛盾相折衝的結果，體會女性的地位與處境後，才有可能慢慢走出自己想要的生活與自己。因此在引導學生探討電影的意義內涵，如何由電影社會互動的角度去理解

社會現象，例如：觀察媒體上男性與女性的形象，提供學生關於社會生活的意義，認識電影意義與所傳達的意識形態，是作者撰寫本文最深刻的意涵。

社會建構下的婚姻與情變

——《愛情決勝點》與《花神咖啡館》

一、前言

　　婚姻是一重要但又不特殊顯著的生活，其不顯著是如人飲水、冷暖自知的私密體驗；其重要性是對家族功能及人生歷程的回應；問題是，如果夫妻關係會因婚姻生命週期的不同發展，而改變排列組合；如果夫妻關係已發出呼救的信號卻無法自知時；婚外情難道就該扣門入室？情感的面向又是女性極為隱私與自我的部分，也是自己必須面對的課題，但並不是每位女性都能意識到自己身分的處境，甚至能察覺是挑戰，而且能有所行動，有的女性是連覺察的感受都沒有，甚至視為理所當然。

　　隨著社會結構的變遷，西方個人自主意識及兩性平權觀念的影響，使人們對於婚姻的認同和婚姻關係的對待看法，已有了完全不同於前的主張，呈現出傳統與現代的衝突。婚姻是一個獨立與動態的狀況，除了千變萬化外，還會隨著個體，在婚姻週期展現不同的排列組合。每樁婚姻都是一個獨立與動態的呈現，除了千變萬化外，還會隨著不同個體、不同配偶，在不同階段中展現截然不同的變化；夫妻關係會因婚姻生命週期的發展，而改變旅程的排列組合接受階段性的任務挑戰。長久以來，人們就不停的用各種方法來探索婚姻生活的真貌，獲得美滿幸福的婚姻是許多人心中的渴望，即使在離婚率不斷升高的社會，結婚的比率仍然下滑得有限；即使面對婚姻不再穩定的現代社會，仍然有許多人選擇進入婚姻；但是如何擁有一個能長期美好、穩定，且不因現實考驗而破裂的婚姻便成了現代人的嚴酷挑戰。雖然社會的主流價值仍期待「白頭偕老」，於是身處理想與現實的夫妻們，所出現的婚外情、第三者、

不忠背叛或外遇事件，不僅是社會新聞所追逐的焦點，更且是婚姻、家庭與社會領域關注所在。

二、穿梭社會與自我之間的愛情

　　站在社會學視角，以電影為著力點，用社會學理論的觀點分析電影當下，會出現以下這樣的問題：當人們在面臨愛情、婚姻、背叛、分離；在爭取社會地位、名利、權勢取捨世俗壓力，被情愛欲念與罪惡魅惑時；套用「社會交換」理論的觀點，是不是就比較能詮釋生活種種有形無形的動機與行為？當人們面臨撞擊個人情感道德的矛盾，社會規範無法阻擋被滲透的婚外情，無力限制人類情欲的擴張，導致婚姻的忠誠和家庭責任瓦解時；愛情與依附關係的論點，社會建構理論是否足以解釋社會規範與社會秩序功能？據此，高夫曼認為社會生活就是一系列的表演，社會情境就是一個小型舞台，人們使用「道具」和「布景」，「台上」與「台下」交換著彼此的印象。

　　《愛情決勝點》（*Match Point*）開宗明義以以網球術語「march point」說故事。「在網球比賽中，只差一分就能贏得比賽，當球打出去時如果不小心觸網，就會導致比賽產生兩種迥異的結果，球往前掉你贏得比賽，球往後掉你輸掉比賽；球會往前掉或是往後掉，跟天分無關，跟信心無關，跟所有辛苦的訓練無關，全憑運氣。」導演用球場比喻人生的企圖心非常鮮明。《愛情決勝點》一片中，具備了愛情所有的基本元素：誘惑、吸引、曖昧、甜蜜、激情、猜忌、掙扎、貪婪、出軌、

背叛、抉擇、欺騙，以及出人意料外的人性厮殺，充滿愛情的背叛與權謀。

劇情從一個沒沒無聞、一無所有的網球教練克里斯，到高級俱樂部擔任網球教練開始；他首先認識了富家子弟湯姆，兩人因為相同的興趣，而結為好友；一天湯姆邀請克里斯與家人聽歌劇，他又認識了湯姆的妹妹克莉；克莉對克里斯一見鍾情，克里斯不費吹灰之力就拿到了通往財富和成功之門的金鑰匙。在《愛情決勝點》影片中，導演運用不同的場景，讓我們不斷的看到貴族的上流社會與升斗小民兩者之間強烈的對比；出身藍領階級的克里斯一直不斷的力求突破自己的人生；他有計畫的應徵高級網球俱樂部的教練，希冀藉由工作與生活圈的不同形態轉變自己的生活。應徵時，主事者詢問克里斯開始的工作時間時，他興奮的直說：「求之不得、求之不得。」

在提升自己的社會階層參與上，克里斯利用閱讀契訶夫、杜斯妥也夫斯基、史特林堡等書籍和參觀畫廊做起。有一幕是：他邊聆聽歌劇CD，邊翻著杜斯妥也夫斯基的《罪與罰》外，還忙不迭的努力參閱另一本導讀《罪與罰》，晉升上流的企圖心可見一斑。一次他與湯姆在球場小憩，湯姆問：

「你的能力這麼好，為甚麼不繼續打職業網球，要從職網賽退出？」

克里斯的朋友也曾好奇的詢問他：

「如果你努力、專心的打球，我相信你一定會打敗那些種子球員的！」

但是克里斯說：

「路遙知馬力。一開始我們或許還能平分秋色，但球賽時

間拉長，就可以看出彼此的差異。」

來到倫敦工作的克里斯，探索著這個古老城市裡的歌劇、音樂劇、現代畫展、電影、球局、派對等等；當克里斯自在優游於中產階級的優雅生活中，卻也隱約地透露出倫敦當地，無所不在的階級、勢利與世故，帶給他的某種焦慮感。由於和克莉的交往，克里斯參與的貴族活動日趨頻繁，他第一次進出高級餐廳時面對餐單時竟不知如何點菜與點酒，貼心的克莉適時為他解圍；在進到上流社會偌大的居家情境與高貴擺置時，螢光幕則不時遊走於克里斯對周遭讚嘆的眼神；他在與克莉談話聊天時積極表達自己要力爭上游的心，但也會不時表示自己安於自食其力過平淡的生活。他矛盾的想向上但又不願攀附的心情，在一次透過克莉和父母親居家聊天時表露無遺，母親問：

「妳最近常常和克里斯在一起，他人很好，只是不了解有

沒有甚麼企圖心？不過我喜歡他。」克莉回：

「他只是不想一輩子都當網球教練。」

父親表示他對克里斯的觀感，他說：

「他討人喜歡，不想甘於平凡，想力爭上游，前幾天我還

和他聊起杜斯妥也夫斯基。」克莉捉住機會追問：

「爸爸：你有可能安插克里斯進你公司嗎？」

「他自己有表示嗎？」父親問：

「沒有呀！他對未來甚麼都不排斥，不過他渴望未來有成

就。」

不久，克里斯如他的期望進入了克莉的家族公司，開始一系列的學

習、培訓，升遷、發展，邁向更好的機會，更大的成就，換言之，他因為找對了克莉這塊墊腳石，形成了因婚姻創造的「社會流動」例子。俗話常說：「人往高處爬，水往低處流」正是「社會流動」的最佳寫照。有人為求名利嫁入豪門，有人為求財富一生汲汲營營，在開放的社會中社會流動是一普遍的現象，社會文化也會提供個人流動的機會；英俊帥氣的網球教練克里斯和富裕女克莉，如同Deaux（1993）強調關係中的兩個人，情侶雙方都各自擁有所謂關係中的好處與壞處，互惠的關係將是決定關係中兩人互動的重要規則，個體在關係中的付出，將由能否在關係中取得平衡來決定，如同社會交換論點中提出的投資理論模式寫照。

在華人社會中，家庭與婚姻制度是最影響個人向上流動，不論是民間故事預言小說或生活實例均處處可見，雖然教育、職業、婚姻、權力……等都是影響向上流動的主要途徑，不過長久以來仍不乏以結婚來提升自己社會地位的例子，最近的是大小S兩姊妹，她們努力跳出僅高中的學歷、單親家庭生活背景往影劇圈奮鬥，如今躍身為另一型態的豪門貴婦；舞蹈老師因教上市老闆舞步，勤練尾牙的舞姿，一舉成為中老年喪偶後全國最有權勢與錢勢的老闆娘；其他有：與總統女兒結婚的「駙馬爺」，嫁入世家豪門的「灰姑娘」，在我們社會中都不乏可見。另外「婆羅門效果」[53]之婚姻模式，也是一般社會認為正常之婚姻是，男高女低之價值觀，包括：男的個子高、年齡長、學識好、財富多、社會地位優越。能不落入這樣婚姻模式裡的是異數，不僅遭受社會大眾之

[53] 社會學者謂：一種發生在種族不平等、或種性制度下之不平等現象；如美國高種族地位之白女人不能嫁低層之黑男人，或高位階之婆羅門女子不能嫁低種性制度之男性。

異樣眼光，當事人也會蒙受相當大之注目與壓力；以男高女低地位差異組成家庭之社會規範，源自：男性能在家穩掌一家之主之優勢地位，就自然能成為鞏固男尊女卑之社會力量[54]。

　　人類學家雖已發現，在他們所研究的所有無文字社會中，都有某種程度的不平等；但用社會建構的階層理論去探討時，仍不禁會問，不平等是否是所有社會都存在的現象；尤其是財富的分配。在《愛情決勝點》中充滿壓迫氣氛的社會情境——英國對愛爾蘭、英國對美國、英國最上層的資產階級生活（鄉間豪宅、騎術、狩獵、藝術、揮霍）以及對底層的不屑與嘲弄（鑽油井工、吸毒者、侍者、黑手、困窘）都由網球俱樂部開始。

三、在外遇之前——當承諾變成負擔

　　台灣社會有關婚外情報導，不時見諸於各大媒體，因外遇引發的社會問題也層出不窮。但婚姻內出軌的現象似乎未曾減少，甚至已由地下上竄到了一個臨界點。原本是個別生命中不能為人所知的祕密情欲，逐步以集中的方式具體呈現為處處可見的賓館，以沉默但怵目驚心的方式宣告了情欲的狂潮；同時，原本在朋友之間的口耳相傳，也開始在媒體和學術，甚至嘗試於不同領域中凝聚成有關外遇的正式論述；透過外遇現象的社會分析，許多受害者自白或第三者小說，婚姻諮詢專家的指

[54] 例如：台灣鄉下低階男性、或勞動階層之男性，無法打破女性上嫁（merry up）之趨勢，只好娶外籍新娘、或大陸妹，以滿足其婚姻之需求。

導，激情又充滿道德內涵的連續劇集，各以不同形式來解讀、譴責或預防、解決日漸突顯的外遇現象。社會學家Robert A. Harper說：「處置婚外情的各種規條，似乎早已埋葬在人類史前史裡，然而在所有可知的文化當中，總有一些共同的默契於男女偷情的限制；有些規條甚至還是為這種性禁忌特別設計的。」

《花神咖啡館》透過不同視角，讓我們觀看一段關係的三個人，如何接受無法不放手的人生。導演在影片中不斷的透過不同的時空、場景與變化多端的敘事方式輾轉問著同一個問題：「如果是真愛，應該不會消失吧？婚姻的對象一定是靈魂伴侶嗎？」這部挾帶著關於輪迴與命定，看似宿命又附有強大思想主導的《花神咖啡館》，幾乎把關係與愛渲染至極，在百轉千迴又柳暗花明的劇情中，讓所有觀影的凡夫俗子都獲得巨大的能量釋放，它讓我們同情破碎心靈的同時，也試著公平一點看待感情的流向；對於「愛一個人，可以冀求同等回報嗎？移情別戀，真的十惡不赦嗎？還是愛得太深，才是自私與罪愆？」這些都留待觀影者自我思考。

全片採用平行剪接手法，將兩個時空的愛和痛（一個法國巴黎，一個加拿大蒙特婁；一個在1969年，一個在2011年），五位男女（一位是單親媽媽賈桂琳與唐氏症小男孩羅宏，一位是音樂DJ安東和妻子卡洛琳，以及憑空出現的女子羅絲，他們初始各不相干，互無連結，卻因各有執念，都在苦海中浮沉）；初看時是跳動的時空，沒有交集的人物，但是在導演尚馬克·瓦利使用不同型態問題的吸引，再以時空巧妙的連結後，卻給了觀眾美麗的驚嘆號。他用耐人尋味的劇情，談論靈魂伴侶以及命運，讓演員在鏡頭前詮釋神祕、悲傷、堅強、固執、脆弱和疑

惑，最後劇情讓人物在時空的某個交叉點上再相遇。癡情是《花神咖啡館》的主軸，不斷重複出現的音樂是為貪婪設定的背景，也是提供觀眾抽絲剝繭的線索關鍵。

安東與前妻的愛戀源自年少，是難以拔除更難重現的生命印記，問題是，當這樣的連結被自己扯斷時，對前妻的遺憾眷戀與女兒的反目都使他矛盾又沉重；雖然妻子卡洛琳面對失落不得不打起精神面對生活，但惡夢、孤單和過往的雲煙仍繼續纏繞著。《花神咖啡館》就是闡述這麼一個充滿愛與痛的故事，全片圍繞著男主角的問話：「**Do you believe in soul mates? 你／妳相信靈魂伴侶嗎？**」行進著；導演藉由對音樂、對彼此的愛慕，把這對青梅竹馬最珍貴的過去給拍攝出來，藉以探討生命中最難以釋懷的「執著」與「放手」。

現代時空的加拿大，丈夫安東是位DJ，婚後愛上一名年輕貌美的女孩羅絲，決定跟妻子卡洛琳辦理離婚；安東明明擁有了一切可以幸福的條件——青梅竹馬的妻子、一雙可愛的女兒與令人稱羨的職業，要這樣平和安穩地過完一生何其容易；但他同時也是貪婪到極點的人，就如他自己說：「我理應身在真正的幸福當中，卻有種自己搞砸了的、澈底失敗的感受！」他的貪婪導致了所有人（包括他自己）的痛苦，也是使整部電影運轉的核心。當然，前提是，如果他的「靈魂伴侶」沒有提著年輕的裙擺，翩然地舞進他人生的話。安東與羅絲是在一個戒酒的聚會正式互動的，但嚴格說起來那已經是他們第二次見面，安東最初是在一個音樂的派對上見到她，當時兩人眼神相對，情感交流，安東已被絕對地吸引，即使妻子和家人都在一旁，安東仍難以克制的對羅絲留下深刻的印象；而派對流淌的樂曲就是：〈花神咖啡館〉（*Cafe de flore*）；

強烈的舞曲風格，充滿濃烈魅惑的情緒，完全詮釋了男主角安東跟羅絲相遇的電光火石的瞬間情緒。對安東來說，這是愛神的眷顧，他原本娶了青梅竹馬卡洛琳，生下了兩位漂亮女兒，如果他只愛這一回，這份單純的愛情理應美麗且受人祝福，偏偏這是安東第二回合背叛的愛情。

安東曾經很誠實的告訴過他的諮商師：

「我已經有兩個女兒，我從來就沒有想過會和別的女人在
一起然後和妻子分手。卡洛琳和我從16歲相遇，然後相
戀長大，我每兩張照片就有一張是她；很少女生會像她
一樣，能如此熟悉所有的音樂，從搖滾、爵士、古典、嬉
皮、藍調、隨便你選……她都懂。」

安東對心理醫師說，搬家整理舊照片的時候，他無意中發現，因為父親依賴酒精的關係，每一張照片中總有一瓶酒，感覺上就是「陪著他一起長大」的記憶，然後旁邊也都有著妻子卡洛琳的身影。影片中多次出現卡洛琳看著安東，眼中出現的是年輕時相愛的樣子；但安東卻只有在回憶時才會出現卡洛琳曾經的16歲，導演刻意的攝影手法，讓觀影人一目了然的看到——對安東來說，卡洛琳是過去；對卡洛琳來說，安東卻一直都是全部。

愛情無關道德，本來就是如此神祕，卡洛琳是這麼地溫柔包容，而舞池中舞動的羅絲又是這麼地美麗，一切都是這麼地被牽引著發生。但對妻子卡洛琳是無盡的折磨，她終日以淚洗面走不出愛情牢籠；癡情比一般的愛情更脆弱，因為癡，所以更容不下雜質，更無從抵抗異物的入侵。安東內心其實也不好過，他一方面持續的與年輕女孩羅絲同居，一面找心理諮商師談話，「贖罪」自己搞砸的婚姻。他告訴諮商師：

「我覺得我不正常,已經兩年了,我只要聽到她喜歡的歌我就會想哭,奇怪的是,雖然我現在很幸福,但還是覺得自己把事情搞砸了,我根本不值得活著。」沉痛的獨白顯示出對自我的疑惑,自己也難以解釋為何愛情會轉移。

「如果真的是靈魂伴侶,這段關係應該不會停止的,對吧?」

安東繼續自問自答說:

「如果真的是靈魂伴侶,也不應該出現兩個不同的人,對吧?」

他問心理諮商師:「你相信靈魂伴侶嗎?是那種註定要和你共度一生的人?」

「我覺得很美,這個概念很美。」諮商師回答安東。

安東說:「我跟我前妻最初也有這種感覺,或許比不上現任的伴侶,想到這,我就覺得我很失敗。」他停了一下後,說出:

「其實,這個概念已經失去了力量,不再有意義了。如果心靈契合,愛情就不會死吧?也不會出現兩個真愛吧?」

諮商師靜靜的看著安東後,問了句,力道穿透的話語,他問:

「是甚麼讓你的靈魂伴侶換了人呢?」此時鏡頭下的安東表情一片沉寂。問題是,幸福能比較嗎?要多幸福才能稱得上幸福?

卡洛琳在一次和女友談心聊天時透露,自己其實在安東初遇羅絲聚

會的那天，就已看在眼裡，她感受到他們彼此蠢蠢欲動的情愫，但是卻反過來安慰自己可能是多慮，因為安東日常也會因為要作曲、要思考旋律、要趕音樂場子出差偶而情緒暴躁，可能是中年危機，過了就好，所以她沒有採取任何行動；問題是，安東後來卻執意要分居、要從家裡搬出、要離婚，她才警覺問題；他們沒有因為羅絲的出現吵架，甚至連大聲說話都沒有；就像安東形容的關係般：

「世界上再也沒有人像卡洛琳那麼的了解我。」

這是自16歲他們相遇起就和諧的相處模式，但是，不管兩位女兒多麼反對、多麼生氣；卡洛琳多求全、多退讓，多溺愛包容安東只是一時迷了路，清醒後就會好，安東仍然選擇奔向羅絲離開了家。離家的那天卡洛琳由背後抱著安東哭著說：「我不會讓你離開，我不會讓你傷害自己的，你和我是一生一世的，我們要攜手共度，從小我選擇你，你選擇我；你跌倒，我扶著你，我跌倒，你扶著我；我們會好的，握住我的手，女兒會幫我們的，請振作起來。」離婚後的卡洛琳不想做哭哭啼啼的棄婦，卻也壓不住內心澎湃。舊情難捨的卡洛琳開始會夢遊，會嘶吼，有時甚至是到清晨，才發現自己倒臥樓下；偶而同住的女兒甚至會看見媽媽在夜深人靜夢遊時，露出驚恐又無助的表情，淚流滿面的嘶吼。卡洛琳的痛苦，是真正與摯愛分離的反應，她看起來雖處之泰然、溫暖貼心，背地裡則完全被同樣的惡夢吞沒，每晚都需靠著藥物才能入睡。有一幕，是兩個女兒又目睹母親夢遊於客廳——卡洛琳先是面對窗外，再漸漸轉過身，只見她閉著雙眼、緊握雙拳、用盡力量的張嘴嘶吼，但卻是無聲，觀影者會看見、聽見兩個女孩的驚恐眼神和害怕緊張後的小聲對話，此時場景近乎是無聲的呈現，觀眾只聽得到自己的呼

吸心跳聲；所有的觀影者此時都能感受，原來是註定唯一相互扶持的「愛」，此時全部都被否決，生命共同體完全撕裂的痛苦。

　　好友不止一次的勸她凡事放寬心，卻只見卡洛琳堅定地表示：

「我這一生，只談過一次戀愛，只吻過一個人、只愛過一個人，就是這個男人；愛得這樣刻骨銘心，愛得如此澈底，這樣的感情如果失去了，我只剩下兩條路：我要知道到底是甚麼原因，或是就結束生命。」

好友問她：「你打算等他一輩子嗎？一輩子作夢？」卡洛琳回：

「我們本來就是雙生的火焰[55]，我是安東的靈魂伴侶，有一天他會回到我身邊。」對卡洛琳來說，最難的是去理解，她愛的那個人，其實並不是她命定的雙生火焰。

不過，安東是沉浸在快樂中的，他僅是對「靈魂伴侶」一說感到矛盾與不安。導演用了對比的手法，表達安東的罪惡感，他和諮商師談話：

「我的兩個女兒都非常反對我離婚，她們會刻意挑選一些讓我聽起來，就會想起她母親的音樂或歌曲來放。」

心理諮商師回他：「單親的孩子初期時，都會一直想辦法促使父母雙方復合的。」

[55] 參考資料：每個人都有一個雙生火焰，祂是在創世之初與我們同時被創造出來的。上帝從一個「獨有的白光體」中將我們和我們的雙生火焰創造了出來。祂把這個白光卵分為兩個實體，一個屬陽極，一個屬陰極，但這兩者具有相同的靈性起源、相同的獨特身分模式和相同的獨特使命。雙生火焰的相遇，是靈魂在回歸的路上找到了屬於自己的另外一半。至此輪迴終將結束，兩個靈魂得以邁向完整永恆。http://san23.pixnet.net/blog/category/1178144

「但是我已向羅絲求婚：我要和她結婚不張揚的。」安東
謹慎的說出想法。

心理諮商師有些困惑的問：「因為你不再愛她嗎？」

安東眼角有淚的說：

「我愛卡洛琳，但是我覺得羅絲是我生命中的靈魂伴
侶。」

　　法國社會學家Emile Durkheim曾提出：「個人和社會是一種『互相
滲透』，是個別的人和社會體系之間的『互相貫穿』；社會因素包含社
會的發展、環境的變遷所導致對婚姻與性的觀念轉變，為外遇製造隨身
性；在個人自主及隱私權的強調之下，外遇才得以有開展的空間。」一
般而言，社會對於男人在婚前有多位性伴侶是可以被接受的，而婚後的
雙重標準也是一個真實的現象。正如勞倫斯・史東（Lawrence Stone）
在有關英國離婚史的研究中所言，即便至今，男女的性經驗也一直有嚴
格的雙重標準，妻子只要一有通姦的行為，便是「罪無可逭，違反財產
法和繼承權，一旦被揭發就必然逃不過嚴厲的懲罰；相較之下，丈夫的
通姦一向被視為一個遺憾但是可以諒解的缺點[56]。」

四、愛之輿圖

　　在《花神咖啡館》中卡洛琳與前夫安東的關係不只是青梅竹馬，導
演瓦利聰明地以音樂構築兩人世界，彼此的默契來自對音樂的敏銳度、

[56] 勞倫斯・史東（Lawrence Stone），《英國十六至十八世紀的家庭・性與婚姻》。

品味與廣度，所以即使安東深愛女友羅絲，他形容與「羅絲是另一種彷彿隔絕於世、獨一無二的契合的感覺」卻仍感到卡洛琳的無可取代。影片中大量運用豐富的時空特色，框架出改變與刻意突顯的記憶手法，都是讓鏡頭帶著觀影者進入內心狀況。例如：多次運用前妻觀看角度和丈夫觀看角度的不同，讓觀影者知道兩人心靈的世界，一次是夜晚安東幫小女兒拿球鞋回家，卡洛琳前來應門，安東忍不住輕聲的問：「女兒說妳最近常夢遊？」卡洛琳看著這個熟悉又陌生的男子，幽靜的微笑說：「沒有呀！」影片中前妻看著丈夫安東回答時，呈現的是學生時代安東青澀的模樣，但是丈夫並不是。類似的鏡頭每次都會不停的交換出現，安東看到的前妻就是現在的樣子，換言之，對卡洛琳而言，她對丈夫的愛除了有著進行式外，還含著記憶中的情，但是對安東而言，前妻已是過去式，換言之，兩人對彼此曾經「相同的愛」的詮釋也已成過去。

影片中，導演將安東與前妻卡洛琳自青春期相識，再發展為情侶的過程，處心積慮地安排了許多充滿魔力的moment，他們彼此回眸的四目相交彷彿世界再無他人；導演更藉由音樂現身隱喻其「接近」，迷幻的樂曲彷彿這世界再無他人；也藉由時空揉合音樂的錯置明確的定調「分離」；以音樂作為轉場的連結，再利用每一場的接近提供一些身體或情感的親密關係。大部分電影只是在片尾結束的時候出現短暫的時空改變，或是在影片中有某些短暫的改變，但在《花神咖啡館》中卻大量的出現心理、夢境、潛意識、幻想、想像、回憶、倒敘等手法。誠如社會學家高夫曼在其著作《日常生活中的自我表演》裡，將劇場及表演的概念應用於社會互動的分析，提出了一個以戲劇譬喻為架構的經驗組織框架，其戲劇理論（dramaturgy）核心概念認為，一個特定的個體在任

何特定的場合所表現的全部行為，可被視為一場表演，社會生活就是表演的舞台，表演的參與者包括了演員、其他共同演員以及觀眾，這場表演同時以任何方式對其他參與者中的任何人產生影響。表演中，個體依著情境選取並扮演著各式不同角色，為了維持角色的一致性，個體必須使用到各種不同的表演技巧來整飾角色——即其所欲展現的自我印象——簡言之，表演就是一連串印象管理的過程（Goffman, 1959: 35-6）。尤其是浪漫愛的情節幾乎是力求以無聲發出人內心的聲音，因此，僅憑著影像就可以看懂的劇情，是不需要對白來贅述的。當然這時在電影中都有樂曲出現，他們會彼此注意對方的眼神所在、迎合聊天的內容方向、甚至只是不說話的讓時間流逝。此時，也正在建立親密關係和信任感，因此當愛情終於發展出來的時候，身為觀影者的我們會感覺它是成熟和真實的。

　　電影有時為了增進觀眾對人物劇情與場景的了解，會對關鍵性的鏡頭特別著力，導演往往會將鏡頭拉得很近，在螢幕上你只會看到演員的眼神，透過眼神挖掘出該角色內心的世界。在《花神咖啡館》中是以嘶吼來做情緒的宣洩，有離婚後卡洛琳在夢遊中的嘶吼，有單親媽媽賈桂琳在地鐵上的嘶吼，有羅宏和薇若被迫分開時的吼叫，也有安東跟大女兒在爭吵時的嘶吼等等。因為愛而產生的這樣的痛苦，只能藉由嘶吼這樣的動作得到一種釋放，因為心中的痛苦，不似身體上的痛苦般具象，也比較難說明，因此藉由感受喊叫聲的音量和肺部胸腔帶來的震動，明確感受到痛苦被表達，讓觀影者完整地感受。David Bordwell[57]在其電影

[57] 曾偉禎譯（2001），《電影藝術——形式與風格》，台北：麥格羅‧希爾出版公司，頁44-48。

藝術一書中提到，故事要引人入勝，就要不斷製造觀眾的期待感，我們對藝術作品的參與大部分都是靠期待在進行，懸疑、驚喜與好奇都是因為來自於對影片的期待結果有所不同所產生的感受。本片的情節設計即是利用觀眾期待的心理，透過影像靜靜的鋪陳，持續不斷的製造衝突、懸疑、好奇與驚奇的效果，來挑動觀眾的情緒並推動劇情的發展，因此能引導觀眾進入影像世界的殿堂。

離婚後的卡洛琳開始重複做著一個夢，夢境也一次比一次清晰，夢裡的她開著快車，驚醒後，她想解釋夢境，約了好友在咖啡廳碰面。

「我又夢見他，不是安東，是那個小男孩，他要我抱他，但是我不敢。」這時由咖啡廳的玻璃清晰的看見，路上有一位母親抱著一個小男孩走過來，卡洛琳眼睛一亮看著說：「這是我夢裡的小傢伙。」

好友問：「他是唐氏症？」

《花神咖啡館》是部討論愛情、婚姻、親情、陪伴、孤單；也觸及歧視、人際道德、愛的非理性和潛力話題的影片；尤其大膽挑戰愛情中最艱困的灰色地帶，強力碰撞外遇、輪迴與宿命的議題。面對這樣一個張力繃滿、衝突強烈的故事，導演仍優雅的運用強大的藝術能量把角色心中的衝突、思緒在腦海裡翻攪難以歸位的狀態，用寫意卻不意識流的方式呈現，不只貼近角色，更帶著滿滿的魅力。情侶心理治療師艾絲特‧佩雷爾「探討人為何會外遇？」並分析它讓人受傷的原因時提到：「因為外遇是終極的背叛，外遇讓我們在情緒上對自己缺乏安全感，讓我們在婚姻中失去關注與情緒表達。」《花神咖啡館》把「情變」的謎底交給輪迴，其實出乎很多人的意料，雖不如此，電影未必會失去韻味，因為光是「緊捉不放的愛，傷人傷己，捨得放手，才得超越」的主

題，就已足夠讓人低迴思索，但如此安排，多了命理玄機，靈媒的開示，更超越了凡夫俗子能夠接受的規格。

性學專家曼尼曾說：「每個人心目中的理想伴侶都是由特有的下意識引導，它不但能決定人的性慾發展，還能支配墜入愛河的對象。」而這張所謂的「愛之輿圖（love map）」，在我們轉為青少年的階段時，即已烙印在我們的大腦迴路中。如果我們的愛人與我們的「愛之輿圖」有充分的相似之處，我們便會對其產生愛的感覺。易言之，如果成長過程中父母所提供的是一種成熟的愛情模式，那麼我們也將可能經歷相同成熟的愛情，然則如果父母的感情模式有所障礙，那麼即使我們看起來好像是被與父母不同的伴侶所吸引，可是，終究脫離不了曾經歷的熟悉過程，然後，重新去揭開過去的傷痕，這樣的過程Janis & Michael稱之為重返童年的迷宮。

就某一程度而言，那位素不相識的靈媒，提供了卡洛琳非世俗下的寬恕之道，讓她得以面對鍾愛一生的情人原來不是自己今生的靈魂伴侶，在理性尋找不到解釋的空間後，藉由前世今生的故事終於得到了解脫，釋放自己，得到平靜。就像卡洛琳哭著告訴好友：

「我這輩子只愛安東一人，我愛得比誰都深刻，知道嗎？
這種愛一旦失去，只有一種方法能讓你活下去，就是尋找
合理的解釋，不然就是死；在安東的前世，他曾經是我的
小孩，如果我不放手，他也許會有危險，因為前世中有個
小女孩和他在一起，我試圖拆散他們。」

卡洛琳回憶起她與靈媒的互動。

五、走或留，都是相守

在《愛情決勝點》中導演則以緩慢曖昧的節奏進行著，克里斯與諾拉初次見面的乒乓球賽，已將兩人關係說得通透。他們初識於一場乒乓球賽；克里斯言辭挑逗、諾拉接受挑戰。她問：「下一場輪到誰？一場一千英鎊如何？」

克里斯客氣的說：

「那麼來玩一場吧？不過我對乒乓球不是很熟練，我是自投羅網。」話才講完，一揮拍的殺球，球賽馬上宣告結束。

諾拉驚訝的眉毛上挑，傾身斜眼的看著克里斯說：

「我才是自投羅網呢！在你出現前我可是從來沒輸過，有沒有人告訴你，你打球很具攻擊性。」

「我身為運動選手，怎麼從來沒見過這麼美麗的美國桌球高手來到英國的上流社會社交圈活動？」克里斯讚美的回應諾拉的問話後，接著挑逗的說出：

「有沒有人說，妳的嘴唇非常性感？」

一場乒乓球賽，只用一個殺球，就顯現了克里斯的老謀深算，至於諾拉，以為可以挑戰人生困境的理想家，卻不明白彼此的差距。在日常生活中，人人都意識到第一印象的重要性。第一印象涉及相同參與者擴展互動中的第一個互動，高夫曼稱之為「搶得先機」[58]。他們的戀情在那次的乒乓中萌芽。在另一幕克里斯與諾拉街頭的巧遇長大，因為諾拉

[58] 同上註頁11-12。

參加試鏡不順利，克里斯提議到酒吧小酌聊天。克里斯問她：

「妳怎麼認識湯姆的？」由於微醺，諾拉告訴克里斯許多，她說：

「我們在一場派對認識，他一眼就看到我，像導彈系統，開始一連串的禮物攻勢，我喜歡受人關注，我們就在一起了。不過我是出身不好又只是美國科羅拉的窮演員，有過一次的失敗婚姻，他母親不喜歡我，我們是註定不能在一起的。」

她繼續對克里斯說：

「你不同，你一定能登堂入室成為克莉的乘龍快婿……等等秘聞，除非你自己搞砸了。」

克里斯問：「我如何會搞砸？」諾拉的眼神瞅著他看：

「就是和我有一腿。」克里斯繼續問：

「妳怎麼會想到？」諾拉挑逗又引誘的說出：

「只要是男人就都會呀！每個男人都覺得我很特別，而且沒有男人會不滿意的。」克里斯進一步追問：

「妳怎麼知道？」諾拉大方的說：

「試用後從沒有人要退貨。」

電影中這段談話是兩人私底下，也就是「台下」的晤談，目的是要協助觀眾釐清事實真相與其隱含的目的——不久後，湯姆和諾拉果真分手離開，克里斯也一如期望進入上流社會族群，並正式成為富豪之門的一分子。結婚之後的克里斯的確愛著他善良可愛又貼心的老婆，但是他仍難忘與諾拉曾有過的雨中激情之愛。在《愛情決勝點》導演會刻意吸

引觀眾對克里斯與諾拉見面時的注意力，在螢幕空間、時間交互進行著彼此不經意的接觸，有時是傾身說話的姿勢、身體的距離、眼光接觸的頻率，敏銳的觀影者都會注意到，克里斯顯於外言談的焦躁表現，都顯示迷戀喜歡對方的程度。

以情愛糾結的《花神咖啡館》為例，導演尚・馬克・瓦利多次以大膽迷幻、豐富又華麗的視覺特色，襯托氣氛的配樂，將安東與羅絲之間的情欲歡愉，透過超現實意味的手法，在泳池內的擁抱情節呈現兩人情感與性感的狀態，在很少對白的劇情鋪陳下，讓故事進入似幻似真的氛圍。泳池是本片在描述情感象徵性欲時經常使用的符號，有時是年少時的安東與卡洛琳在寶藍色的海水中潛伏，有時是裸身的安東與羅絲；片中的人物是沉默的，代表了角色的處境與心境，也是一種隱身的自由主題概念，這樣的表現形式符合了戲劇內涵的需要，讓形式與內容相契合。沉默讓片中的配樂更清晰，人物沒有對白，因此就更需要透過影像來說故事，也益發增添本片因緣的完整及輪迴結束的氣氛。

影片是一種視聽媒體，畫面與聲音都非常重要，但若把人物的對白減少甚至沒有，則觀眾更會注意到影片的視覺部分。因此，導演更需要透過影像來傳遞故事的內涵及其象徵的意義。片中的羅絲一直表現無辜的感覺；她雖然喜歡安東，卻也一直能體諒卡洛琳的心情。片尾，卡洛琳在頓悟後突然來到安東新家的橋段，導演搭配快速剪接手法，將1969年當天大雨夜的緊張感，瀰漫轉移至當下，看似一觸即發的對峙讓她說出：「請原諒我」。導演此時特別帶出羅絲害怕與驚訝的表情，那是因為她驀然看懂，領悟了；卡洛琳跑去找安東和羅絲時，在驚恐肅殺的氛圍中突然流洩出對過去種種的理解與悔悟，放手與寬容；而安東則

淚流滿面緊擁著卡洛琳回以：「我對不起妳」。安東的自我整理不再是主軸，他的懺情此時也變得無足輕重；卡洛琳撫摸他的鬢角、耳垂與嘴唇的動作，溫柔的真像是他前世的母親；在旁的羅絲是沉默的，代表了角色的處境與心境，也是一種隱藏自己的表現，亦與隱身的自由主題概念相通，因此眼神更能投射出內在心理的反映，表現出他們三人的情感。就像美國戲劇理論家勞遜認為：「心靈狀態的客觀化，是靠動作來表現。」表情就是人的感情形象，它像謎一樣微妙、複雜、極有魅力，它不像語言那樣有固定的概念內涵，它是有動感的，瞬息可就的，往往非常含蓄，富有暗示性，因而給人一種揣思回味的美。這些非語言的訊號：表情、眼神、肢體動作、場景，以及脈絡關係等，是很難透過傳統純文字與講演的教學方式向學生表達，然而，電影卻能超越傳統的限制，將真實的現場，模擬於螢幕中演出，有助於我們的觀察與學習（樊明德，2004，頁72）。

六、結語

當我們走進電影院，電影就把我們暫時與現實隔開來，在觀眾覺得自己看懂一部電影時，不同程度的意義已經被解讀，而且往往也就是被接受。本文以《愛情決勝點》、《花神咖啡館》電影為例，由「為甚麼我們會相愛、背叛和分離？」大膽挑戰愛情中最艱困的灰色地帶，以探討角度帶入社會建構的理論。雖然，家庭仍是絕大多數人情感與關係建立的起點，但無疑現代婚姻充滿了更多挑戰與壓力；社會文化、大眾傳

媒、人際互動、夫妻特質都足以影響婚姻中的關係與家庭價值。婚姻與家庭又是最能彰顯性別與權力關係之處。長久以來不論中外社會所建構「男主外、女主內」的分工模式又最足以展現男性在家庭的主導地位，因此也往往讓女性處於不利的位置。

知名人類學家海倫‧費雪[59]，她的研究指出，腦內激素比例，是影響人們戀愛的關鍵因素。費雪在長期研究愛情的行為後發現，多巴胺、血清素、睪固酮和雌激素這四種化學物質，決定了人的四種基本性格類型：開拓者、建設者、領導者和協調者；我們每一個人都會表現出四種主要的基本性格類型的獨特混合；而且，我們主要的性格類型會引導我們尋求特定的愛情伴侶。我們的生物天性總是在我們心中低語，影響著我們愛誰。大自然之手左右著人們的愛情選擇。但遺憾的是，這不會一直天長地久。海倫‧費雪也在她的書中說出了幾個相當發人深省的問句：「為甚麼有人容易移情別戀，有人卻連第一次都很難開始？為甚麼戀愛是『異性相吸』，哪種配對才叫天衣無縫？哪種組合是愛情關係裡的『下下籤』？常見的伴侶組合，有哪些利與弊？要怎樣找到、了解另一半，並維繫關係？」費雪的結論是，浪漫愛情並不是一種情感，而是來自於大腦的驅動力，那是一股從精神上所顫動出來的力量；不光只是性，還有更多，對彼此情感與靈魂的想望和渴求（海倫‧費雪，2015）。問題是，當愛與現實發生衝突時，人的意志又將會何去何從？

這些電影中的意義通常關乎生活，而且隱含某種社會意識形態，使得電影成為甚具影響力的一種「社會實踐」；儘管電影有千百種難以歸

[59] 參考資料：海倫‧費雪著《我們為何戀愛？為何不忠？：讓人類學家告訴你愛情的真相》（*Why him? Why her?: How to Find and Keep Lasting Love*）。

類並不計其數的敘述方式，然而不管方法如何，重點還在乎內容與故事。電影故事激發了你何種情緒？銀幕上的悲歡離合是如何使你產生恐懼、緊張、滑稽和感動？通過故事，我們可以體驗不同的經驗，感受其中各樣的情緒和衝擊，並藉以思索與想像許多你可能終其一生無法擁有的人生經驗。但是要真的了解一部影片的主題與意念，除了要留意電影的故事外，人物的塑造、人性的表現、人物價值觀的呈現、意識型態的表達、導演敘事的觀點與故事中的文化意涵等等（井迎兆，2014）。

電影牽動我們的方式看似只是故事的敘述，但如果觀眾不能看見主題，就無法發現拍攝者的動機與目標，換言之，你也無法掌握影片的核心價值與精神。最終你得捫心自問，你從電影中獲得了甚麼？電影的故事是否對你有啟發？能否提升你的見識，擴大你的胸襟？你能否認同電影的觀點、好惡與價值？它對你的影響是正面的，還是負面？因此，如何欣賞電影故事是我們得以一窺電影堂奧的一大憑藉。

性別與權力之拆解

——《雙面情人》與《玫瑰戰爭》

一、前言

　　文化的影響遍布世界各地、族群、宗教和不同社會經濟層面，即使到了現代，許多家庭要求男孩獨立也遠甚於女孩；因此女孩在戀愛中失去自我已經是一個常見的現象，多年來女性們一直致力在解決這個問題，甚至成為女性主義關注的焦點，但是女人們仍不斷的在戀愛中將自己的權力拱手讓給男人，仍在陷入情網時抱持太多的浪漫和幻想（Enge, 2002）。《雙面情人》的編導讓主角海倫身陷同一情境故事，再藉由對親密關係的抉擇所引發截然不同的命運改變。

　　女主角的兩種命運中，一位展現獨立堅強，一位是依附認命；其中的關鍵點正是作者觀察女性身在社會文化中所受到的潛在影響。在我們生活周遭不乏見到，女性常會為了關係的和諧而忽略自己需求的事實；有時是死守婚姻，有時是罪惡感十足的忙碌母親，更多時候是蠟燭已三頭燒的職場女性但仍憂鬱自責；有時讓人不得不深思，女性是真的愛自己，還是為他人而愛自己？

二、愛他，還是愛自己？

　　本文將透過《雙面情人》與《玫瑰戰爭》，兩部不同的文本與劇情，探討當代女性在親密關係、職場工作與自我認同的抉擇間，受社會文化之潛在影響。《雙面情人》的編導講述海倫同時穿梭於被劃分的兩

個時空中進行兩條路線的劇情，搭上地鐵與錯過地鐵這個簡單的選擇，人生即走向不同旅程，其遭遇也全然改觀。全片以極其微小的偶發事件——海倫在地下鐵樓梯間被小女孩耽擱擋路，造成她未搭上列車——當作她與情人關係甚至未來命運的分水嶺。自此故事分為二條主線發展，直到片尾時，命危長髮海倫清醒才又合為單一敘事。

海倫（A）是一名公關經理，某日意外被老闆解雇，回家的路途未趕上地鐵，走出車站招攬計程車時，遇上搶劫被劃傷流血，因為就醫包紮傷口延誤時間，回到家時男友已經送走了纏綿的前女友；海倫在不知道男友出軌的情況下繼續維持著原本的關係；這部穿梭於被劃分的兩個時空中交替進行的劇情，以搭上與錯過地鐵的不同，拉開劇情序幕，將兩段人生，平行世界般展示在觀眾面前。失去工作的海倫在失業又失意下，辛苦兼差打工維持兩人生計；她在三明治店外場當小妹、又在餐廳兼女侍賺取薪資，只因為深信每日忙於走私的同居男友終有一天會完成創作；她甚至在被裁員當日回家時看見的不合常情，包括：桌上開啟的白蘭地與兩個酒杯、緊張萬分正在沐浴的男友、激情過後混亂的床鋪，她都自我合理化低調隱忍；甚而在多日後，她與傑瑞仍充滿不對等的對話：

「我們兩個月沒做愛了？」

「別傻了！又不是做實驗，誰會算這麼清楚？」傑瑞胡亂回應。

「為甚麼我的水晶杯會丟到洗衣籃中？就是上星期我被解雇提早回家，化妝台上放著一個酒瓶和兩個杯子，而且我記得很清楚。」海倫充滿疑惑但仍小心翼翼的問起，傑瑞

全身開始備戰了，他起身站了起來：

> 「只是一個杯子，我那天睡不好爬起來喝了杯酒幫助睡眠，我想也可能是前一天晚上辦派對，朋友不小心時丟進去的？妳是在暗示我甚麼嗎？我不喜歡妳話中的暗示；要談我們就談開，妳覺得我在亂搞，對吧？我不值得信任？很好，現在是我們好好談談彼此關係的時候。」傑瑞提高嗓門惡人先告狀。

心中滿腹狐疑的海倫不是沒思考自己已眼見的情感異狀，但仍選擇信任；一次在聊天時，安娜好友詢問傑瑞為何都閒賦的疑問正是她個性的表現，她說：「除非我親眼見到他真的背叛了我，不然我不會離開他。」但連續事實的發生卻由不得海倫視而不見；她逐步發現男友言行的不合常態，包括家中莫名奇妙的電話鈴響、突如其來的藉口外出、神色慌張的電話對談……直到海倫發覺自己有孕，但有著無法對傑瑞報喜的窘境時，她始明白，其實自己內心的信任早已崩盤。海倫終於鼓起勇氣說：

> 「我有事要說，安娜不喝白蘭地，喝了她會吐，派對上沒有那些杯子，因為很貴重，更別提安娜會將杯子丟到洗衣籃。」接著，海倫帶著疑惑問：

> 「告訴我，你有外遇嗎？有或沒有？」傑瑞當然全盤予以否認。

《玫瑰戰爭》則是一部描述貌合神離的婚姻故事，羅斯夫婦先生奧利佛和太太芭芭拉是對人人稱羨，郎才女貌的模範夫婦，但經過18年的婚姻生活後，他們的選擇與決定卻讓人跌破眼鏡。芭芭拉非常愛奧利

佛，儘管結婚初期，奧利佛事業尚未有起色，家中處處缺錢用，她還是拼命工作存錢，買了輛二手跑車來滿足奧利佛的夢想。編導塑造的芭芭拉，是位出身藍領階級[60]家庭、精力充沛、不擅言詞、個性好強，人生以當一位好妻子為首要目標的女性；婚後，芭芭拉辭去餐廳女侍工作，待在家中，剛開始對奧利佛要她放棄工作一事，芭芭拉很不習慣，可是她也的確願意給奧利佛穩定的家居生活，成全他律師事業，因此那種不舒服的感覺，連她自己都將之忽略；芭芭拉開始將她所有的精力都用在兒女與豪宅，她逛街購物自娛、調理可口佳餚、親手設計布置家居環境、購買美麗的瓷器水晶、整理屬於她的花園大房；盡職的扮演著「消失的女人」。

三、自覺啟蒙始於權力

女性主義學者認為社會一向將工作視為男性的本職，而將持家育兒視為女性的天職，直到上一世紀初，女性才逐漸被允許擁有與男性同等的就業權利；儘管女性就業率已大幅提升，但此種「男主外、女主內」的刻板化性別分工與意識形態仍然普遍存在於社會之中（Abbot &

[60] 藍領（Blue-collar worker）是一個西方傳來的生活型態定義。簡單來說就是從事勞動工作的雇員，典型的代表可能是工廠作業員，藍領經常被用來與白領比較，藍領族的生活型態很明顯的不是在辦公桌前從事文書工作。「藍領」一詞是一個寬泛的概念，西方普遍對其的普遍定義是，從事體力和技術勞動的工作者，特別指稱工作時間要求穿工作服的階層，他們一般拿「週薪」或「小時薪水」。藍領的典型職業有工廠的技術人員、醫院的護理人員、維修人員和客服人員等。

Wallace, 1990）。正如標籤理論所揭示的那樣，女性往往在社會教化的
過程中接受了社會對男尊女卑的定義，於是遇事常常會自責，取悅和
討好男性以避免懲罰，久而久之就造成了兩性之間的巨大差別。在電影
《玫瑰戰爭》中，奧利佛的好友兼合作同事，在與一位前來諮詢離婚時
財產分配的男士對話時的第一句話就趾高氣昂的說：

「家父告訴我，一個男人要證明自己，不外乎就是要有金
子、妻子、房子、車子；擁有這些後，你才能展現男人本
色。」

也因此當奧利佛在擁有這些目標的同時，也展現了所謂男性的權
力。或許就像其他夫妻一樣，在新婚時樂於依賴配偶的領導與力量，
但婚後一直處於翹翹板下方的芭芭拉逐漸感受到被貶低；也因此，當芭
芭拉的女性自我覺醒，覺察到處處受限與被壓制時，隨即爆發兩性的戰
爭，致使婚姻陷入膠著和衝突。在台灣婦權的推動上呂秀蓮前副總統著
墨甚多，在1970年代即透過不同的途徑，宣揚有關女性意識的思想和信
念，提倡：「要先做人，再做男人或女人」，的「新女性觀」，其中以
「新女性主義」的著述，開啟了女性研究的里程碑（呂秀蓮，1974；顧
燕翎，1989）。因為在傳統上，許多人只把女人看作是「女人」，連做
「人」的自由、權益與尊嚴都被剝奪與壓抑。

在《玫瑰戰爭》一片，丈夫奧利佛隨著事業發展與成功越來越忙
碌，也越來越少時間聽妻子講話，他滿腦子都是自己事業上的成敗；芭
芭拉則將奧利佛賺的錢除了買衣、買鞋之外，就是裝飾這間美輪美奐的
大房子上；有一天，芭芭拉環顧四週，發現房子已經完美無懈可擊，孩
子已屆高中畢業即將離家上大學之際，她的心靈開始出現了女性的中年

危機感。編導塑造的男主角奧利佛身為高尚的律師，他的人生取向就是事業與成功，妻子芭芭拉則是一位舞蹈學校畢業後即擔任餐廳女侍的工作，在觀念上她一直是以丈夫和兒女的需要作為人生取向的典型女性。社會上不乏見到許多職業女性仍以家庭為重，她們會出現家庭與職業蠟燭兩頭燒的窘境，也會因工作升遷面臨取捨的兩難；但是男性不會，男性人生大部分都著眼在事業與工作，大部分女性除了工作職場外，家庭與子女依舊在心中占著重要的地位。

　　問題是，結婚18年後，丈夫事業成功、孩子表現優異，但是芭芭拉開始問自己：那我有甚麼呢？步入中年的她第一次面臨自我意識的覺醒，她想尋找自我，想以真實的自我存在，而不只是奧利佛的妻子或兩個孩子的母親而已；導演特意安排夫妻對話的場景，讓觀影者得以充分的看到配偶在談話時的表情、姿勢、語調的行為暗示；芭芭拉興高采烈的告訴奧利佛關於她的廚房烹飪，被讚美的事：

　　「史蒂芬來電謝謝我們的宴請招待，她還說我做的肝醬很

　　美味，她好喜歡吃，應該考慮做一門生意。」她興奮的連

　　珠炮說：

　　「我還給她一磅，收了35元，你知道這種感覺多好，我好

　　久好久沒有享受賺錢的滋味了！」奧利佛張大雙眼，不可

　　置信：

　　「妳是說妳把妳做的肝醬賣給我的朋友？還向她收了35

　　元？」這下，芭芭拉更開心了，接著說：

　　「她還建議我可以創業呢！我換一輛四輪驅動車，這樣才

　　能做外送，賣掉VOLVO房車的錢再加上我的私房錢就夠

了。」奧利佛生氣的質問：

「妳要賣車？不夠換車的錢用妳的私房錢？家用錢甚麼時候都變成妳的私房錢了？」但是，為了表現對芭芭拉從事飲食外賣事業的支持和體貼，奧利佛提出家裡乾脆請一位全日留宿女傭的建議，有一段是芭芭拉對著一位新來家裡應徵全日女傭的話，導演企圖讓這段話暗示給所有觀影者，以了解芭芭拉的內心思路，她站在自以為傲的客廳壁櫃前：

「我不贊成請全日女傭在家的，家裡多了一個陌生人很不習慣的，但這是我先生的好意，妳知道的。」一邊說，她不自覺得模仿起奧利佛的神情，環顧四周、仰著頭的抬高下巴，告訴應徵女傭：

「家裡就是我先生和我兩個人，我一路辛苦的照顧兩個孩子，現在她們都已申請到大學，而且還是哈佛喔！」她邊看應徵者表情是否專注，然後，像位演說家繼續表達：

「妳要知道，我和其他太太是不同的，她們畢生都是為了照顧丈夫和孩子，當孩子離開後，為了證明自己的存在，就去開畫廊、學攝影或者替丈夫設計辦公室。」芭芭拉很少一口氣說這麼多話，尤其是對一位陌生人，她停頓後，開始大動作的比起手勢告訴應徵的女傭說：「我的家都是我自己親手設計擺飾的，我為我自己感到自豪；現在我要創業經營餐飲，當然，許多人可能對我的做法會有些反感吧，我也不敢說所有人都會尊重我的抉擇，但女性都會贊

同我的，不是嗎？我可不管別人的想法，他們也無權干涉我，妳懂嗎？」此時的芭芭拉的內在，已搖身一變成為一位積極熱情的創業老闆，應徵者安靜並且微點頭的聽著芭芭拉慷慨激昂的表達後說：「所以你們不請住家的幫傭？那我回去了。」此時只見芭芭拉話鋒一轉，她留下了這位女傭，只因為她不曾打斷她的話，並且聽完了她的陳述。芭芭拉不再管奧利佛的反對，只是不斷的宣告她創業的決心，但是奧利佛顯然完全沒有察覺，他以為這只是妻子辦家家酒的行為；影片中有一幕是芭芭拉請丈夫檢視她的合約內容，他們在用餐時的對話，芭芭拉問起：

「你有空看看我的合約嗎？」

「甚麼合約？」奧利佛漫不經心邊吃邊問。

「就是和領事館訂定的午餐合約。」

「我能不能週末再看？」奧利佛專心的切著盤上的牛排，並斟酌著要灑多少調味料。

「不行，明天就要簽約，我上禮拜就已經給你了。」芭芭拉沒好氣的回答。

奧利佛：「好，我現在馬上看。」只見他喃喃自語應付著：

「我還在等一個很重要的電話呢！」

潛意識中，奧利佛覺得他客戶的生意比芭芭拉的外燴生意重要太多了，而且，他根本就覺得妻子是位沒有能力的人。

鏡頭上只見奧利佛拿著合約在電話旁隨意的邊走邊看，對於自院子飛進來的蚊蠅順手就以此合約驅趕，更以此合約的正面打死了一隻停在

冰箱上的蒼蠅，並且揚揚自誇自己的精準。這時電話鈴聲響起，奧利佛匆匆去接電話，重點是，他沒有歉意。

　　一項關於婚姻的研究就發現，夫妻的面部表情可斷定婚姻的長久，最傷害婚姻的表情有三種：一是鄙夷，二是悲傷，三是冷漠；羅斯夫婦二人卻先後亦步亦趨的彼此做足了傷害。這一拍，重擊芭芭拉的心，她感到極大的羞辱委屈，但不善溝通的芭芭拉仍沉默以對，憤怒下的她把廚房所有能發出聲音的電器用具，從洗碗機、攪拌器、麵包機、果汁機全部打開以製造噪音；一方面是蓄意干擾丈夫的電話對談，一方面是宣洩已經一發不可收拾的情緒；這時候的芭芭拉已啟動心中的防衛機制，她把丈夫視為敵人；但當晚奧利佛因為電話案件的成功反而向妻子求歡，只見芭芭拉拿著合約書一掌打在丈夫臉上並將他用力踢下床，莫名其妙的奧利佛大聲問妻子：

　　　「妳究竟是哪裡有問題？」

　　影片中羅斯夫妻最大的轉變關鍵是好強的芭芭拉開始創業，奧利佛卻忽略對妻子而言相對重要的合約書；更完全漠視妻子是位獨立自主的女性，對芭芭拉而言，這是種全然的否定；另一面向，是芭芭拉開始相當享受職場的成就感，她對自己能以廚藝賺取金錢是非常自豪的。導演幾次的面部特寫都拉近芭芭拉的表情，她在與客人確認價錢後、調理食品時都有不可一世的自負，就像是被壓抑許久終能大口吞噬食物的母獅；反觀丈夫奧利佛身為家庭資源的權力的分配者，他怎會理解猛虎即將出閘？山洪即將爆發？更何況「婚姻滿意度」是一種主觀的認知呢。

　　在婚姻關係中，較有權力的一方，常依自己的意願控制或影響另一方的決定，因此許多丈夫或妻子都希望爭取較高家庭權力；但事實上，

會左右家庭權力的，不過就是經濟能力、工作地位、社會資源；婚姻關係正常運作時，一切都風平浪靜，但是當婚姻有衝突時，權力分配的不平等就是根本原因；尤其當彼此間無意卻散發出鄙夷、悲傷、冷漠的言行時。許多困在婚姻中的男女，在難分難解進行一次又一次的鬥爭時，如果雙方只想在彼此唇槍舌戰中將對方逼向絕路，那往往是看不見任何出口的。社會科學家Robert Blood和Donald Wolfe於1960年合著的一本書《丈夫與妻子：動態的婚姻生活》（*Husbands and Wives: The Dynamics of Married Living*）發表了一個研究結果，是關於婚姻配偶的權力分配[61]。資源假設的基本論點是：夫妻的相對權力是來自於個人的相對資源。這些資源包括教育、職業專長、收入以及經驗等等。夫妻中的哪一位是較多資源可提供者，就會有較多的權力。基於這個假設，柏拉德與華飛訪問了大約900名妻子由誰做主決定的題目（蔡文輝，1998：196）[62]。

女性認同問題和親密關係似乎總是交織在一起，不過，有些女性在認同之前，會先解決親密關係問題，也就是在結婚、養育子女，並在子女長大成人後才開始問自己：「我到底是怎樣的人？我究竟要甚麼？」但也有些女性幸運的在愛情關係中就有機會界定自己。在電影《雙面情人》交錯的第二時空中，編導就安排了一個完全不同的發展，被裁員後搭上地鐵的海倫B，意外提早回家，發現男友傑瑞竟然和他的舊情人在床上，她在失望與憤怒之下離開傑瑞，傷心的她後來到酒吧喝酒解悶，遇到詹姆斯，這段低潮的日子，詹姆斯一直陪伴著她，他們後來發展成

[61] 蔡文輝，《婚姻與家庭》，1998，五南。
[62] 同上，頁196-197。

一對情侶，更在他的提議下，開設自己的公關公司。劇情刻意安排的非常巧妙，讓觀影者看AB兩組人馬同時交錯在不同的場景，同時感受不同的心路歷程。但是，為甚麼同樣的一位女孩會因戀愛時「親密關係」排序前後的不同，而會有迥異的選擇與決定？是女性本就重視人際、性別、婚姻、家庭目標的平衡問題，是失戀的憤怒激起鬥志？還是因為不同的伴侶真會讓個體展現完全不同的自我認同？編劇兼導演彼得‧郝伊特在《雙面情人》裡丟出來的一個問題：「這個故事探討命運，你會懷疑你的決定正不正確、你會發現事出必有因；地鐵的那兩扇門象徵了機會與命運的開闔，人要在現況中求最好，要努力戰勝一切。」在他編排的A與B海倫劇情中，雖然經歷了截然不同的「男友外遇」事件，但是該發生的事情一樣都沒少，只是差在事件發生的先後時間不同而已；但重點是，性格卻莫名的讓決定把所有事件的先後順序做了調換，因此引發的骨牌效應導致事件發展經過完全不同；表象是海倫不同選擇下產生了命運的分歧點，實質上卻能讓女性正視且面對己身的不足。

失戀後的海倫B逐漸和詹姆斯走得很近，海倫發現詹姆斯與前男友傑瑞是截然不同的兩個人，他會帶她參與不同的社交、玩戶外的活動、嘗試異國風味飲食、認識不同朋友、講笑話給她聽；一次他們倆散步街頭時，詹姆斯突然問海倫：

「妳想自組公關公司嗎？妳有經驗、懂規矩、有人脈，難道妳只想當一輩子的小職員？反正妳又沒有損失。」海倫說：

「我會輸得很慘，被人看笑話。」

「那就更不用擔心了。」詹姆斯給了海倫一劑強心針。

此時導演讓他們二人靜默的行走，沒有對白，只有街道與光影，但

是所有的觀影者都知道，詹姆斯的話語有無比的穿透力，它正逐漸發酵。道別時，詹姆斯靜靜的看著海倫，正色的說：

「凡事都有好的一面，放棄就看不到了。」

這時螢幕黑暗的夜空突然明亮，一盞是天空中柔柔的月光，一盞是原來佇立的街燈。

心理學家羅傑斯[63]認為：「自我是從人際互動的關係發展出來的，尤其是有關認同和親密關係發展的模式上，是男女有別的。男性是獨立的自我結構，女性是互為依賴的自我結構，因此在認知、動機、情緒和社會行為方面都存在著性別差異的現象；女性較需要在家庭和朋友網生存，情緒上依賴伴侶或父母親。」這可以解釋，為何海倫會因不同的選擇，間接創造自己命運的分歧；當海倫承認自己的憤怒與不滿並且允許自己以建設性的方式表達出來，而不是默默承受自責傷害，或繼續隱忍傑瑞欺騙時，潛藏的自主、自尊、自信就逐漸出現。這與為維持表面和諧而處處忍讓，為佇立原有生活空間而搖擺不定的受害者在心理上是完全的不同。

事實上，當一位女性發現自己似乎應該要保有自我意識；當一位女性開始想要尋找自己內在的聲音時，那個爆發的力量將是銳不可擋。由影片看來，不論是A或是B海倫，她們看似各自展開人生不同際遇；關鍵在於自我認同形成的時間發展。從影片中，會發現愛情童話往往揭示了我們自己對兩性關係的遊戲準則的幻想，這些女主角大都受到迫害，

[63] 卡爾・羅傑斯（Carl Ranson Rogers, 1902-1987），美國心理學家，人本主義心理學的主要代表人物之一。從事心理諮詢和治療的實踐與研究，並因以當事人為中心的心理治療方法而馳名。1947年當選為美國心理學會主席，1956年獲美國心理學會頒發的傑出科學貢獻獎。

有時是繼母，有時是巫婆，即使身分尊貴，也無力掙脫；她們很弱，需要被拯救，需要被保護。而那些王子擁有能力，他們都能很好地扮演拯救者，在關係的建立中積極主動，這和女主角在關係建立中的被動相得益彰；最重要的：王子們都願意愛人分享他所擁有資源，所以一旦建立關係，童話的結局都是他們從此快樂幸福地生活在一起。

在電影《玫瑰戰爭》身為丈夫的奧利佛，對妻子提出離婚的要求覺得簡直不可思議，他對芭芭拉大斥：「我們的婚姻不是很幸福嗎？妳甚麼都不用做，還有錢花，為甚麼會突然想要離婚？妳欠我一個解釋？」

夫妻間婚姻衝突，權力分配的不平等是根本原因。但是，金錢對情緒的衝擊廣大無邊，尤其是在我們這個一切向錢看的社會，它實際上影響了每一個人對每一件事的反應。婚姻權力的運作，是夫妻兩人在婚姻關係中持續共同建構的過程，許多相關研究都顯示：妻子所擁有的經濟資源越多，則不管妻子是更有平權意識與追求，或是在家務協商過程能獲致更有利結果，都說明與預期了妻子的權力會升高。換言之，夫妻權力的消長與經濟資源有正相關。

而後，奧利佛憤怒的質問老婆：

> 「這些年來，我拼命賺錢，讓妳和孩子們花費，每天又忙
> 又累的，妳只管花錢買新衣、買新鞋，現在跑去經營個外
> 燴公司，剛賺錢，就要求和我離婚、分家產，妳難道背叛
> 我不成？」

長期進行伴侶研究的John Gottman也許能夠給我們一些答案有關愛的多樣性解釋。他在2011年的一場演講裡[64]，提出了一個有趣的研究結

[64] 參考資料：John Gottman演講「John Gottman on Trust and Betrayal」。

果，這是他和UC Berkeley的心理學家Bob Levenson，合作進行20年的長期追蹤研究。我們都以為，背叛所代表的是另一半情感不忠或劈腿等重大的事件。但Gottman發現，背叛與不信任，其實是從許多微小事件中累積而來的，例如虛偽、假意與欺騙更讓配偶覺得受傷。

不可否認，促使羅斯夫婦產生離婚大戰的年齡是其關鍵因素之一，社會心理家艾瑞克森（E. Erikson）在心理發展理論就特別提到：「人由嬰兒到老年是一連串的發展階段，每階段都有其發展性任務要完成（如學習信任、認識自我和建立親密關係），若沒有完成，而只是生理上年齡長大了，這些發展任務不會消失，而是會在下一階段再次出現，迫令個人去面對。」換言之，早中年和中中年沒有「交足功課」，晚中年便不可能有一定成就和實力去扶掖新生代。中年人其實每天都或多或少面對著生理、職業、婚姻、家庭和靈性各方面的挑戰，這些變化都陸續會在人生旅途上出現，因此，中年會經歷好一些跨越挑戰的轉接（transition），如果以前的挑戰沒有好好面對，後來的挑戰又加上來，一次爆發，就會變成危機（crisis）。

在《玫瑰戰爭》影片中，芭芭拉進一步的覺醒，是奧利佛心臟病發後的驟變，危急時的奧利佛面對死亡威脅時，覺得事業不過是場過眼浮雲，他察覺自己心中其實只在意芭芭拉，於是他隨手拿起紙筆寫下對妻子的愛意和虧欠；而正忙碌磋商外燴事宜的芭芭拉，在得知奧利佛病危消息趕往醫院途中，她卻覺察自己有一種情緒，是種對丈夫可能去世，而重新獲得自由，不再受束縛的快樂感。隨著奧利佛的一場意外，出現兩種截然不同的結果；芭芭拉恍然大悟，原來在她的生命中，丈夫早已不存在，她發現自己只想要結束這場婚姻；問題是，身為丈夫的奧利佛

卻發現自己在面臨死亡之際時深感生命中該有的、該追求的都已得到，他對事業毫不在意，心中只有芭芭拉。

心理學家容格（Carl Jung, 1875-1961）有一觀點，他認為，中年人面對的是一個前所未有的心靈空虛，是一個心靈對人生更深層意義之尋求，而這些意義不是上半生所追求的物質享受、權勢和名位所能滿足的。例如，中年男人不能只是用以往的方法解決問題（努力、體力、意識和理性），他會越來越感到這些技倆漸漸失效，更要學習放手（不再「死撐」，接納自己體力限制，明白有時「無為」也可以很「有為」），接觸潛意識（探索夢想會令你充滿活力）和感性（不只是離身地高談政經問題，學習分享心事和軟弱的一面，醫治從前壓抑了的創傷）；中年是認真回答心靈問題的時候，但我們的社會文化鼓勵男性用事業證明自我，間接的也訓練出一位情感上非得獨立不可的妻子；最終，妻子覺悟了，其實這個丈夫消失了對她或也沒有任何損失。她要離婚，條件是要這棟象徵著她持家一生的大房子，奧利佛也覺得這棟大房子是他事業成功，滿載記憶的住處，他不要割讓；於是最後他們支離破碎。離婚官司的焦點竟然變成房子之爭，至於要如何挽回愛與婚姻，是否應一起彌補曾有的遺憾都被拋諸腦後，他們兩人都已澈底被「物化」，其實爭取房子的背後，根本是在爭取他們兩人的自我，彼此都在尋找被愛的感覺，但結果卻換算成物質的爭奪戰。

四、影像與現實的再思考

法國影評人安德烈・巴贊[65]（André Bazin, 1918-1958）認為，一切被電影影像所捕捉定格的事物，都曾經是現實的一部分（Everything that is filmed once was in reality.）。要反思電影是甚麼難免會牽涉到安德烈・巴贊提到有關電影本體論的概念。簡單來說，電影是透過攝影機記錄現實世界，姑且勿論它的戲劇性，或它有多「現實」，電影所指涉的仍是我們身處的世界。誠如他在〈攝影影像的本體論〉（1945）一文中所寫：「任何形象都應被感覺為一件實物，任何事物都應被感覺為一個形象。[66]」當觀影者被所看到的影像觸動時，觸動他的不單只是感光粒子所形成的造型與線條，同時也含括了某些痕跡、證明了某種實存之物。即使將它細分為我們日常生活的世界（ordinary world）或超越我們日常生活的世界（extra-ordinary world），電影所再現的仍是現實世界。

電影也具有反映社會的功能；至於意識形態電影批評，則明確指出電影不可能忠實記錄和反映社會，充其量只能說，電影能夠「再現」社會，於是電影作為一種再現的媒體即充斥著各種意識形態運作的痕跡，

[65] 安德烈・巴贊的電影理論被視為電影理論史上的里程碑。他的名字與義大利新現實主義、法國新浪潮、50年法國電影評論的發展及電影現實主義緊緊連繫在一起。巴贊的現實主義美學深刻影響了世界電影的發展。他提出或主張的電影本體論、長鏡頭理論、景深攝影、作者論和真實美學等一系列概念，形成了與傳統的電影蒙太奇不同的理論體系，開拓了電影研究的領域。由於巴贊的努力，電影成為嚴肅的藝術研究課題。

[66] André Bazin著，崔君衍譯（1995），《電影是甚麼？》，台北：遠流，頁21。

唯有透過「症候性的閱讀」，再找出電影之間的裂縫，讓電影存而未說出的部分得以被看見（林文淇，2003）[67]。電影的欣賞，是一種以偶發性群眾為主體的集體行為，但又是極為隱私的，有趣的是，電影放映中所建構的這個時空人群雖毫無互動，卻仍能察覺彼此的存在，把心力凝聚在一個共同的螢幕上──欣賞表演、融入劇情、解讀故事，最後激發了自己的情緒，並將電影藝術所表達的種種內涵帶進了生活，引發對人、生活、情感、觀念的潛在影響。電影，就觀賞的行為而言，並沒有「是否符合社會規範」的問題，真正的影響是劇情內容解讀是否有社會模仿效應的疑慮，因而也間接帶來社會規範的衝突。

　　在任教的過程中，常見一些花樣年華的女孩常在愛情中無意的失去自我，她們沒有安全感，害怕被拋棄或拒絕，醋勁和占有欲也讓女孩們無法全神貫注在愛情上，讓生活失去準繩，對未來恐懼，反而無法享受現在；另外有些女孩感到痛苦是因為，談戀愛的感覺讓她們喘不過氣；她們放棄了太多自我，以致於時常覺得愛情是一種忍受，而不是享受；尤其近年來流行同居，年輕的大孩子彼此都無法保有自己的生活，卻又試圖改變自己以討好情人，在沒有誠實面對真我以及自己的好惡之前卻希冀由愛情中獲得所有。問題是，放眼生活周遭，這些年輕女孩的問題在生活中並未因學校的性平教育、更多的偶像劇、網路交換心得、PTT留言版讓她們長大；因為，大多數的女性所勾畫出來的人生理想藍圖與男性們仍大相逕庭，尤其是愛情圖像更是深受傳媒所影響與控制的。即便職場女性在戀愛時也都是在不知不覺中慢慢地失去自我，她們都擁

[67] 林文淇（2003），〈《我的父親母親》與《有話好好說》的意義與社會實踐〉。

有一定的學歷和知識水平、更重要的是有著一份穩定的工作與收入；但是當她們一談起戀愛，就立刻改變，不回朋友的電話，因為忙著和男友在一起；不參加同事的婚禮，因為她們的情人不想去；不再和女性朋友出去吃晚飯，因為害怕男友趁機而邂逅別的女人；有些女人甚至會放棄權利，允許男人決定彼此關係進展的速度；還有些女人是在結婚之後才開始失去自我，她們將自主權交給丈夫，隱身於丈夫之後，鮮少想到自己的個別需求和欲望。還有一些女人們是只在開始談戀愛時堅持保有自己，一段時間過後，也漸漸地讓男人控制彼此的生活；梅‧薩頓（May Sarton）[68]曾寫下：「戀愛中的任何一方……都不應該覺得女方必須放棄她的自我，以換得愛情。」值得深思。

　　婚姻中的男女都有一些或許是潛意識的、根深蒂固的，關於男性及女性該如何的性別觀念。婚姻中的權力多數受社會中的文化建制或性別建構的影響（董秀珠，2002）。本文中所闡述的兩部電影在女性自覺上極為鮮明，《玫瑰戰爭》的婚姻中，受制的一方，常委身於文化規範或承諾等其他因素，使得不對稱的婚姻權力得以維持，若未能了解與省思，很容易落入此盲點卻不自知，導致衝突不斷。《雙面情人》則是以愛情命運的時空雙軌道切入，但觀影者如果願意探索內在，則會看到其中潛意識的、根深蒂固的，女性期望、依附、自覺、成長及男性該當如何的性別觀念，並因而有新的認知與意識覺醒。影像記錄與再現的過

[68] 梅‧薩頓（May Sarton），1912年5月3日出生在比利時沃德爾哥摩。1916年隨父母到美國。她是美國頗有聲譽的日記體作家、小說家和詩人。一生寫作勤奮，碩果累累，創作了20多本小說、25本詩集和日記。在她創作的20多本小說中，受到評論界好評，她的詩歌內容涉及廣泛，形式多樣，主題多是如癡如醉的愛情，失戀後的痛苦與反應大自然，如《愛之種種》（1970）。

程中，充滿著意識形態機制的運作；再加上女性主義電影批評，獨立出性別的操作變項，影像與現實間，便有了更多可以扭曲和再現的運作機制，換言之，影像與現實之間的思考，也就有了更多可以研究和探討的問題空間。

五、結語

本次探討的電影與日常生活息息相關，因此作者特別點出「女性」在整個電影建制中的位置，留意電影如何去面對和處理有關女性的議題，描繪出對女性曖昧性的歧視與潛在壓迫的父權體制真實策略的風貌。1998年《雙面情人》的浪漫愛情電影，以「一同進行的兩個時空」講述一個女人不一樣的命運，導演以類戲劇場面的相同時間剪接事件，快速展示同一人物性情卻因不同境遇條件下的不同結果推動故事。問題回到前文所提，為甚麼同樣的一位女孩會因戀愛時「親密關係」排序前後的不同，而有迥異的選擇與決定？是女性本就重視人際、性別、婚姻、家庭目標的平衡問題，是失戀的憤怒激起鬥志？還是因為不同的伴侶真會讓個體展現完全不同的自我認同？為何直到短髮海倫遇見詹姆士出現後才能一掃陰霾？似乎詹姆士就是這個愛情電影中出現來拯救陷入愛情風暴之女主角的必然角色，這是作者在提供學生觀影時的提問：「白馬王子總是當仁不讓地成為我們愛情中的理想原型？」「白雪公主的故事是不是激底改變眾人對兩性關係的準則幻想？」當然該片獨特的敘事時空架構也是其特出之處，經常被拿來講述電影「時間」敘事的案

例，以兩條並行的故事線索以時間為點分成很多小塊，拼接在一起，讓觀影者藉由一扇門的開闔造就兩者的差別，即時對照。

雷納博士在《親密之舞》一書中曾經寫下這句：「女人從小就被教導要犧牲自己，成全別人；男人則被教導要犧牲別人，成就自己，很難在其中求得平衡。」即使到了現在，許多家庭仍要求男孩獨立，遠甚於要求女孩；父母和文化對於男孩能力的期許，也遠勝於對女孩的傳統期待；這透露著一個微妙但強烈的訊息：即女孩子比較沒有能力；女孩應該被保護、被照顧、被教導，而不是學習自己完成——這益發助長女孩的不安全感和無力感（Beverly Engel, 2002）[69]。雖然，愈來愈多的女性已不再是婚姻的被動者，甚至可觀察到：教育、知識、自主及經濟獨立，這種地位的變化強烈衝擊女性在婚姻中的角色，婚姻對女性的重要性隨之降低；現代女性眼裡，結婚顯然不再是必需；好的婚姻勝過單身，單身勝過不愉快或不幸的婚姻；台灣高學歷女性與低學歷男性在「婚姻市場」中皆已出現「低成交率」狀況，婚姻失衡的情況預估將會繼續（胡正文，2012）[70]。

[69] 參考資料：貝芙莉‧英格爾（Beverly Engel），《愛他，也要愛自己》，2002。
[70] 參考資料：胡正文（2012），《婚姻家庭與外遇——社會建構的觀點》。

母女關係娓娓道來

——《藍色協奏曲》與《喜福會》

一、前言

現實生活中對母女關係的一些形容詞，如：「母女連心、女兒是媽媽的翻版、女兒貼心」一些的詞彙並不真如我們想像中的美好與親密，這些有關母女相處美好的神話，往往只會讓女性被引入牢不可破的關係中，那種「階階相續，不論上或下，卻只通往一個方向」的階梯式關係，是讓人懼怕的。Saizman（1988）[71]曾以女大學生為調查對象，發現女兒正向認同母親程度越高，女兒的自信越高，否則就會有較高的憂鬱指數，也就是一般認同母親的女孩會認為自己比較好、是有同理心的照顧者。發展心理學家瑪麗・愛因斯沃斯[72]觀察世界各地屬於各種不同文化的親子母親和孩子之間的關係。結果發現，能與孩子有穩定依附關係的母親，皆能顯示出一種超越文化或與社會差異的特徵，例如，有些成年人，容易產生自我否定的想法；不被父母所愛，不被認同的受傷心情，在不知不覺當中轉變成自我否定，這樣的烙印持續威嚇著當事人；有些人會拼命努力做一些受人肯定的工作；也有些人自我偽裝得很堅強，不讓人看見弱點，藉以取得平衡；不過，有些烙印太深刻、傷痛太殘酷，會像詛咒般緊緊跟隨著，持續對人生造成傷害，就算憑著努力取得成功，確立堅強自我、磨練自己的人，也不一定能夠完全克服這個

[71] Saizman, J. P., "Primary attachment at adolescence and female identity: An extension of Bowlby's perspective," Doctoral dissertation, Harvard University, 1989, Dissertation Abstract International, DAI-B 49/11, （1988），p.5044.

[72] Mary Dinsmore Salter Ainsworth（1913年12月1日－1999年3月21日），美國心理學家，依戀領域中的先驅。

根深蒂固的傷，很多時候即使表面上偽裝得很好，內心深處還是殘留著空虛和不安；當失去重要的東西或者碰到困難的時候，一旦無法妥善偽裝，好不容易維持的平衡就會開始一片片瓦解；嚴重到無法完全克服的自我否定[73]，而許多寂寞、焦慮、憂鬱、飲食障礙、酗酒、藥物上癮、自殘、繭居、虐待、離婚、完美主義……真正的原因都很有可能來自於我們與母親的關係。

　　電影結合社會脈絡、藝術、符號與影像要素，反映當代社會上的種種現象，除了是社會重要的大眾傳播媒體外，還充滿對社會的隱喻與期望；在某種程度上，電影所呈現的主題通常會反射出社會正發生的話題、問題或人們關心的事務上。亞歷山大阿斯楚克（Alexandre Astruc）就說：「電影本來就具有思考的能力，之所以能成為一門特殊的藝術，在於它的確是一種能夠表達任何思想內涵的語言。」[74]（吳珮慈，2007）本文將透過《藍色協奏曲》、《喜福會》兩部電影文本，由不同角度檢視母女的關係。

二、以母愛之名：持續的角力

　　《藍色協奏曲》為德國一部根據同名小說（Charlotte Kerner著），所改編的電影，故事以線性敘事行進，雖然發生在虛構的時間中，但在

論述與呈現中其結構嚴謹；戲裡的主角是一對身分獨特的母女──知名女鋼琴家與她的複製人女兒，其中關於愛與生命的拉扯掙扎，影片以兩條敘事線索進行，講述母女之間的尋覓認同與對立和解。全片以莫札特音樂為背景，以母女親情和生命尊嚴為主軸，是一部貼近女性內心的故事。劇情敘述某位著名的鋼琴演奏家──伊莉絲謝林，發現自己遺傳到「多發性硬化症」[75]，她知道有一天，自己終將無法再擁有完美精湛的琴藝，於是開始思考，如果沒有這惱人的病痛，又保持一樣的美麗，並依舊擁有同樣傑出甚至是超越的音樂天分，這樣的「伊莉絲謝林」不就非常地完美嗎？伊莉斯在某次演出後，告訴遺傳學家男友她患了多元硬化症；但想生育一個跟她一模一樣的女兒，她說服費雪：「我有這麼舉世無雙的琴藝，但終有一天世人會無法聽到，我要一個女兒，她要擁有我完美的基因遺傳，你用你的醫學技術幫助我做無性繁殖手術，你可以做我女兒的父親，完成你的『費雪理論』後，我們一起創造未來。」伊莉絲由著一點自私任性的念頭，肇始一場母親與女兒的雙面悲劇，伊莉斯和費雪二人開始實施母體的孕育計畫並簽訂保密合約，這看似成功完美的想法，最後卻事與願違……。

　　身為母親的伊莉絲一面給予女兒周全妥善的保護，一面獨裁的模塑女兒的學習與成長，孩童時期的西麗全心接受母親如訓練繼承人般的培養愛護，她愛極了也佩服極了母親的一言一行，小心靈中最大的願望就

[75] 多發性硬化症是因為在中樞神經產生塊狀的髓鞘質脫失發生症狀。「Sclerosis」這個字來自於希臘文的skleros，意指「硬化」。在多發性硬化症，髓鞘質脫失區域，在組織修復的過程中，沿著軸突（axon）產生疤痕組織（plaque）而變硬。中樞神經系統可能同時有多處神經會出現髓鞘質脫失受損的情形，所以稱作「多發性」（Multiple）。患者可能會出現行動不便、視力受損、疼痛等症狀。

是將來長大後也要成為一位如同母親般的鋼琴演奏家。伊莉絲常會一邊督促西麗練琴一邊喃喃自語的發出：「妳就是我的命」。對伊莉絲而言，她的知名度享譽世界、經濟生活無虞，只要後繼有人，一切都能掌握，更何況，女兒是她完全自身的親骨肉，誰也搶不走，她把西麗視作自己，要主宰控制一切。直到有一天，為伊莉絲進行複製人手術的費雪教授因為個人名利競爭因素，自行宣布西麗是伊莉斯的複製人為止，這是一場轉折巨變；13歲的西麗陷入了逃避型的否定防衛機轉，她形成一種嬰兒期的退化，以不言、不語、不動，脫離現實的狀態對母親表示出最大的抗議。編劇的這段鋪陳因而推動了整個劇情往不同方向的行進；理想上來說，退化應該引導角色發展，然後再藉著後退的狀況，角色會更了解或更清楚自己的情況，不論是因而往前躍進或更接近目標（井迎兆，2001）。

　　身為母親的伊莉絲在照顧幾日後，既憤怒又焦急的對著躺在床上完全沒有動靜，又不言不語的西麗大喊：

　　　　「我得工作，我得創作，我比妳過得還不好，妳醒醒、妳

　　　　醒醒，妳快點醒來，我們還要一起在演奏會上鋼琴合奏

　　　　呢。」最終，她果真喚醒了西麗睜眼與她同台演奏。

　　演奏會的當天，導演運用色彩鋪陳暗示著母親與女兒的未來性，兩人穿著相同的長袍款式，一為鮮豔的紅色、一為幽暗的深藍，在對比色彩下，暗示兩人在性格上的差異，也強烈象徵著西麗是母親的影子。母親在演奏會圓滿結束，從迴旋梯緩步下樓時，壁上的鏡子同時折射出她數個身影，象徵她複製生命的企圖，回到後台傷心哭泣的西麗，則是她拒絕成為鏡像或複製的個人意志決定。

　　隨著歲月流逝，成長的西麗與母親伊莉絲果然越來越相似，她也開始處處與母親唱反調，甚至為了勾引母親的情人不惜赤裸身體，墮落報復：

「反正我們是一樣的，我們可以輪流分享，這樣好了我們每人平均擁有他，一人一半⋯⋯。」母親賞了她一耳光後，西麗大喊著說：

「妳不是因為喜歡一個男人，想生下他的孩子才生下我，妳生我，只是因為妳只喜歡妳自己！妳愛的是妳自己，而不是我。」

在不諒解及憤怒之下，西麗決定反抗母親；她舉辦只有自己一人的鋼琴獨奏會，母親伊莉絲勸她：

「我們可以一起合奏，我們是母女，不要有心結⋯⋯」西麗回以：

「沒有父親、沒有情人、沒有莫札特，只有我一人。」

　　儘管女兒不斷試圖證明自己，但那場表演最終卻是母親幫她完成收尾。聽得觀眾邊拍手邊呼喊伊莉絲名字時，只見伊莉絲微揚起她的下巴，環顧四周後雍容的對著觀眾微笑，典雅美麗的走上台前，她熟練的讓手指滑翔在琴鍵間，那一刻，西麗知道在世人眼中，她只是母親的複製品。奔回後台的西麗敲碎了眼前大面的鏡子，她不要再看見那張複製的臉，那張分不清是自己還是母親的臉龐；最令西麗痛苦的還不只是表演無法完成，而是彷彿有一個聲音：「妳看，我永遠能做妳做的，我永遠可以取代妳，因為我是妳的原版。」於是，她決定要放逐自我，離開和鋼琴有關的一切。許多在「自戀型」母親教養下的女兒，長大後無法

證明自己時，很可能就是選擇自暴自棄、將怒氣發洩在自己身上，就像是在對自己母親說：「看到了嗎？我就是妳所說的，就是沒辦法達到妳要求的標準！」

《喜福會》是部描述華人早年移居美國生活的故事，片中的母親都有著二次大戰與國共內亂時共同的背景，在此脈絡下，她們心裡各有難以言喻的傷痛記憶；這些母親們以埋藏過去，開啟自己的新生過日子，卻未意識到未結痂的傷口彷如縛住傀儡的線，在無形中牽引自己的同時，也不自覺地讓這些過去的陰影繼續影響下一代；故事的前段是談母女相處的心結，後段是談女兒成長後面對婚姻時母親所形成的影響與衝擊；值得提出的是，本片屬於女性意識強烈的電影，片中所影射的男性言行難免偏頗，不可一概而論。

其中之一的林多，是位個性堅毅獨斷的女性，她艱難的逃離媒妁之言的婚姻重獲新生後，學到一個教訓：那就是人只要努力、堅持不向命運低頭，就可以突破困境，她的人生價值是永不放棄。但是出生在美國的女兒薇莉顯然在自主性上更強硬於她。小時候的薇莉在棋奕方面很有天分，屢屢得獎，而且還上了*Life*雜誌的封面，在欣喜之餘，林多帶著女兒及雜誌封面到處炫耀，薇莉在旁邊幾次制止無效後，生氣的對林多說：

「媽媽，妳為何要把我的下棋成績拿來到處炫耀？」

「妳說甚麼？這有甚麼關係，妳媽會讓妳覺得很丟人嗎？」林多問。

「妳這樣讓我非常不好意思，好像我是多麼愛表現的女生。」薇莉回答。

林多很憤怒女兒薇莉的態度，生氣的叫薇莉看著她：

「妳是說我愛炫耀嗎？」

「我沒有這個意思，但是如果妳一直拿我到處誇耀，妳乾
脆自己去下棋比賽好了。」邊說，薇莉邊掙開母親的手跑
開。當天她回家時，母親竟然對她的離家出走完全不在
乎，一點都沒把她放在眼裡，吃晚餐時，母親林多眼睛看
也不看薇莉，自顧自的和丈夫說著：「這個女孩跟本不在
意這個家，我們也不用在意她了。」

她把薇莉故意當成個透明人般，個性強傲的薇莉怎能服輸，她當著
父親和哥哥面前，對著母親林多抗議，她大聲的表示：

「從今以後，我再也不下棋了，妳無法逼我，妳可以折磨
我，但是我就是不下棋，你們聽見了嗎？」

她拿出自以為是的殺手鐧，沒想到母親還是不在乎。反倒是不下棋
後的薇莉茫然失措，她多希望母親求她再去下棋，結果並不，母親繼續
的無所謂，她撐了幾個月後，終於主動表達她後悔了，想要再去學棋再
去比賽下棋，但林多卻說：

「妳以為事情就是妳想得這麼簡單嗎？妳認為做任何事情
都如此容易嗎？今天不下，而明天又要下，沒那麼容易，
妳想下我還不給妳下棋呢。」自此薇莉在棋賽中再也無法
贏得勝利。

從小就會反抗母親權威的薇莉，很特別的也最會被母親「我不贊
同」的沉默所干擾，澈底的失去了自信與自我；母親是她生命的掌控
者，她活在母親的眼光中，母親贊成、欣賞與否，主宰了她所有的選

擇；她的成長史，就是在奮鬥著如何掙脫母親的掌控，但偏偏總是失敗；而薇莉也是一個強韌又精明的人，這方面的個性澈底遺傳自母親；她和母親之間，是既依賴又互相敵對，是既在乎對方卻又讓彼此傷痕累累；兩人之間的角力，也延續到薇莉的婚姻上。

Chodorow（1978）對母女關係有著深入的探討，Chodorow認為母女緊密依賴的關係是女性人格發展的潛力所在，藉由和母親之間的互動來進一步與他人互動，母女的關係是一種延長的共生狀態，同樣身為女性的性別與自我的感覺認知，和母親相連為伴，維持共生狀態。在《喜福會》的影片中，薇莉雖然是位精明幹練的職業女性，但在她心中母親其實一直都占有絕對重要的地位，她做任何事時仍都希望取得母親的贊同，即使已成人亦會考量母親的意見。她第一次的婚姻，選擇了母親喜歡的中國女婿，但她自己並不愛，結果婚姻以離婚而終，母親覺得錯全都在她的任性跋扈。薇莉後來與一個白人男友同居，希望在結婚之前獲得林多的認可，不料林多卻批評男友送給她的毛皮大衣質料不好、樣式老舊、還提醒那是瑕疵貨；薇莉怒道：「妳怎麼可以批評別人誠心送給我的禮物？」於是，她發誓這次的婚姻對象絕不要被母親的意見擺弄。

一天，她帶男友到家中做客，林多又不屑的批評她男友：

「臉上有太多的雀斑，胃口奇大無比，不懂用餐禮節。」

薇莉看著母親自始至終對她預備再婚的對象都是一副漠不在意的表情，甚至對這未來洋女婿表現出異常的冷漠，讓薇莉終於爆發出滿腔的怒火，她哭著問母親為何不喜歡他，看到女兒掉淚，媽媽這才幽幽的說出心底話，林多說：

「我當然喜歡他，因為如此喜歡他，才准許他娶我最珍貴

　　的女兒，如果我不喜歡他，我會暗自詛咒他死掉，讓我女

　　兒成為寡婦，孩子啊，我當然喜歡他。」

薇莉聽得又高興又委屈的說出埋藏在心底好久的話，她

語帶哽咽的說：

　　「媽媽：妳不了解妳對我的影響力，哪怕只是妳的一句

　　話、一個眼神，我都好像又回到4歲時那個哭著入睡的小

　　孩，因為害怕，不管我怎麼做，都得不到妳的歡心。」

　　也或許薇莉渴望的愛，根本不必向母親索取，她其實可以學著愛自己！但這是她們母女相處的模式，彼此在意、彼此挑剔批評，彼此讓對方受傷也深深在意對方；精明幹練的掌控、精明幹練的掙脫。有趣的是，當母親林多聽完薇莉低姿態的表達後，竟然臉帶笑容心滿意足的回答：「現在妳讓我快樂了。」原來，林多一直有一個心結，她覺得女兒是不把她看在眼裡的，是不在乎她的。這樣的場景點出中國人是一個沉默民族的特性，所有的事情都盡往心裡堆，不公開的說明，以為對方應該會了解，反而雙方誤會越來越深，最後非得經由極端的方式（吵架憤怒）才肯把心裡的話與真情表露。母親必須跟女兒和解；母親必須賦予女兒堅強的力量與自信；母親必須伸出援手讓女兒及早阻止悲劇繼續。

　　在Chodorow（2003）《母職的再生產：心理分析與性別社會學》一書中，特別提到觀察過往以來母親通常單獨負責孩子的撫育，女兒和母親有相同的性別身分，女兒往往深受母親影響，使得大多數的女性都想成為母親，嚮往婚姻和從養育孩子中獲得滿足感，致使一再代代相傳地複製母職。母女關係是經由彼此生活中互相的學習而認同，進一步來界定自己所屬的身分與角色，或是價值觀。故母女關係之間的穩固，藉

由認同和母親之間親密情感的聯繫對應於女兒的角色認同與價值觀是有
其影響的。她的觀點，是認為母職之所以為女人的工作，是因「母職」
會透過母親移轉給女兒，而此迷思受到整體社會和文化結構的影響而相
傳下來。

三、從母女關係反思社會脈絡

母女關係若用「本質論」來看待，從字面上可解釋為：母親與女兒
所形構成的一種家庭中的人際關係，從家庭傳統概念中，則視母女關係
為一種具有血緣的關係：女兒是由母親而生出，共同生活且有互動的
家庭人際關係之一（楊蒲娟，2008：7）。劉慧琴在〈母女關係的社會
建構〉中特別提到：「母職的文化不僅左右了母親執行母職的方式，也
左右了女兒們對母親的知覺，因此女兒眼中的母親形象與母親是否能符
合社會的文化母職要求有關。對青少年期的女兒們而言，有其期待的文
化母職，從社會建構論觀點來看，社會文化情境影響個體對於經驗的解
釋，行為的義意嵌於社會脈絡之中（Freedman & Combs, 1996）。」

《藍色變奏曲》中每一階段導演都刻意鋪陳讓西麗發生或遇見她的
另一個新的認同元素，在過程中，她會越來越了解自己複雜的背景故
事，以及她的母親。西麗在人格成長發展中，「父親」一直是缺席的，
她曾與兒時玩伴亞內克玩遊戲時透露著疑惑：

「為甚麼我們都沒有爸爸？有一天等我長大後，我一定要
把他找回來。」

影片中導演讓母親角色坐穩生理去勢，同時掌有權威的「父親」位置，因「父親」位置的缺席，象徵的權力完全挪移至母親伊莉絲身上。小時候的西麗與母親經常一塊照鏡子品頭論足；伊莉絲每次凝視鏡子中的女兒時，鏡頭就會特地拉近她的眼角餘光，她看西麗時的神情就像欣賞自己的一件藝術品，是充滿驕傲與成就。小小的西麗覺得與母親長得神似是一件很幸福的事情；但當她知道自己是費雪所創作的複製人時，她的心裡則充滿怨恨。費雪以「父」之名（Name-of-the-father）闖進西麗生活，他是創造她生物複製科技的人，也是她合約上的父親。多幕母親擁著女兒攬鏡自照的鏡頭，導演想要傳達自戀的訊息不言而喻。青春期的西麗為了證明自己是一個獨立的個體，逃離母親巨大的陰影，她離開了家，她對於與男友生活的房子的雜亂自得其樂，她是這麼回答母親對她房子一團混亂的問話：

> 「我就是喜歡把東西隨意亂放，這樣我才知道我不是和妳
>
> 住在一起。」

有一幕是西麗拿起刀片，對著鏡子血流滿面地剮掉右臉頰上和母親相同位置的痣，企圖透過除去一模一樣位置的黑痣，好換得那一絲絲的區別。就像在片中西麗聲嘶力竭，憤怒咆哮的對著母親問道：

> 「就因為妳太愛自己，所以才生下和自己一模一樣的孩
>
> 子嗎？妳只是想要保持自己的高水準，才要生下一個跟妳
>
> 一樣的我嗎？」

同時我們也彷彿可以聽見西麗內心的聲音：

> 「媽媽，如果我和妳不一樣，妳是不是就不愛我了？
>
> 媽媽，我們如此相像，妳所愛的是妳眼前的我，

還是妳眼中的自己呢？我難道只是妳的一面鏡子嗎？」

母親伊莉絲同樣也痛苦的反問：

「妳為何要把這一切都歸零？我是真心愛妳的。」

從某一程度而言，西麗是科學實驗的成果，是母親的翻版，是一個符號，而不完全是一個獨立的個體，她如何藉著向他人證明，再自我解除自疑與焦慮的感覺；如何適切地自我接納形塑自己成為一個獨立倖存的靈魂，是一迫不及待的要項。西麗小時候，母女站在鏡子前，西麗會指著右臉頰一模一樣位置的痣開心的說：

「媽媽：我們是雙胞胎媽媽和雙胞胎女兒嗎？」

長大後的西麗為了證明自己是一個獨立的個體，甚至都不再照鏡子。當然，真正令西麗痛苦的，不只是她複製人的身分，或是母親究竟愛不愛她的疑問而已，青春期的西麗陷入「我是誰」的困境：

「我是西麗，伊莉絲的女兒；還是伊莉絲的複本？我不是

我，我是她；可是我又是她的女兒，也就是說我不是她？」

於是，西麗勇敢又無奈的走上放逐與追尋自我的路。

艾瑞克森相信反叛在青少年是普遍且重要的階段，因為他們已經達到了生命的另一個階段，開始排斥童年時期所景仰的父母或權威人士，尤其是虛偽、僵硬、欺騙、自私的行為，更何況是摯愛的母親。影片中西麗的「自我」的形象是十分模糊的，也是她一直尋求的，她用比別人更長久的時間確立「我」的存在。但在伊莉絲的心裡，女兒就是另一個「我」，她忽略女兒也有自主性，以自己一向的優勢與掌控的性格綜攬全局，結果事實走來完全背離。女兒對母親產生了極大的反抗情緒，使兩個預先融合在一起的個體分裂開來，就另一個角度而言，西麗

與母親伊莉絲個性也是雷同的，都極有主見、都自我、都在尋找自己。
就像西麗問母親：「世上沒有兩個完全一樣的沙子，我竟然和妳一模
一樣。」這是她對自己身分的懷疑和對母親的質問。在鏡像階段中她
正確立自己作為獨立個體的存在。不可諱言，「認同形成」（identity
formation）是青少年階段中最為重要的發展任務，且是持續終生的發
展過程（Ashford, Lecroy & Lortie, 1999）；對西麗而言，她的「自我認
同」，卻意外的攤在陽光之下成為眾人討論的焦點。影片巧妙使用交叉
敘事的方式推進整個故事，一方面讓時空回到從前，敘述母親伊莉絲如
何疼愛自己的女兒，卻又矛盾得讓人不知道究竟是愛自己還是愛西麗。
認同的問題本質上是屬於個人的問題，雖然主角可以，通常也應該，從
朋友和導師處接受幫助和指引，然而危機最終的解決，必須總是自我驅
動的。劇中人必須要發現自我，認同的歷程也絕不會像收到他人禮物般
的輕鬆愉快。

　　電影《喜福會》中另一對母女的認同關係是產生在母親鶯鶯與女兒
李娜中。鶯鶯早年遇人不淑，丈夫是位為所欲為操控妻子一切的男人。
30年代的中國社會仍處於男尊女卑的情境中，女性是沒甚麼社會地位
的，經常扮演的就是柔順的態度，像是張逆來順受的大網，完全臣服接
納來自男性的壓力。當然，這樣的假設是建立在當女性對丈夫還存著期
待、感情與依賴的先決條件下；長期生活在丈夫拈花惹草的不忠和冷
落羞辱下的鶯鶯，既不敢離家也不敢反抗，於是在一次精神恍惚間親手
溺死了無辜兒子，自此她把心悄悄封閉，即便後來移居美國又二度改嫁
重組家庭，鶯鶯仍過著屬於自己悄悄無聲無息的日子，她會清晰的出現
在日常生活中做一位母親，也經常淚流滿面的神遊在過去記憶中自我放

逐；女兒李娜處於母親經常性的病發恐懼下，默默肩負起照顧生活起居的角色，成長過程中的李娜總是看見母親──沉默、冷淡、苦痛、不在意與恐懼，在堅韌度上她像是母親的母親，潛意識的她認同母親所有的行為與態度。

　　成人後的李娜，愛上她的老闆，他是吝嗇而自我中心又斤斤計較的男人，自結婚起丈夫即與她有所約定，一切花費都要平均分擔（儘管丈夫的收入是李娜的7倍半）。一天母親鶯鶯到李娜家做客，她嗅到了一些的不對勁──沒有色彩的家居、一塵不染的地板、冷漠客氣的交談、分門別類的冰箱、一分為二的價目表……；她看出女兒的丈夫是位極端自我中心又吝嗇的人，和李娜的關係是如室友般冷淡、客氣、不在意的，問題是李娜仍以為這就是中國女性被壓迫，自我放棄的宿命。此時，母親一反向來沮喪優柔的性格，開口問她：「妳知道妳要的是甚麼嗎？」李娜頓一下回答：「尊重、關懷」，母親又說：

　　　「那麼妳回去誠心誠意的向他要，如果沒有，則離開這個
　　　即將傾倒的房子」，又說：「losing him does not matter，
　　　it is you would be fond and cherished！（沒有他並不是一件
　　　大不了的事，而是妳自己是值得被珍惜的。）」

這時的鶯鶯，她已確定要用盡一切力量給女兒生命力，這是她一直未曾給女兒的──寧可離開這個自己曾深深愛過的男人，也不要一再在他的羞辱中失去尊嚴、最終失去一切，包括失去自我的生命力。此時的李娜終於頓悟走出思想的迷障，她終於發現自己要的是可以透過自己的好去爭取。李娜是另一位來自「自戀型人格」母親教養出的典型女兒，所不同的是，她是高成就型，看起來就像是「神力女超人」，但她們的

產能和成就無法真正帶給她們成就感，或讓她們自在做自己。她們長期處在焦慮之下，不懂得好好照顧自己，也從來不給自己應得的讚譽，總是奮力擺脫「自己不夠好」的感覺。

從小至今，李娜都是一位值得被疼惜的好女孩，她只是少了母親堅定果決的愛與支撐。在華人社會中許多婚姻困境的起源，都隱隱指向個人的處世態度與社會情境，鶯鶯直到看見女兒婚姻的裂痕，看見自身的懦弱逃避，終於有勇氣掀開多年不去面對的悔恨，用親身的不幸教導女兒：要坦誠告訴對方自己的需要，勇敢離開不能珍惜自己的人。評析Chodorow的學說中認為母親為了讓女兒必須適應社會，而教導女兒身上始之應具備屬於女性的態度行為，女兒的生活因而面臨限制。母親會身不由己地教導女兒們「最小阻力的生存策略」，來強化「家」與「愛」的私領域價值，使女性沉醉於當母親、妻子的滿足感中（劉惠琴，2000）。因此，學者劉惠琴認為母女關係並非單純由一種單一母親和女兒所組成的人際關係，而是有其背後社會建構的過程，是具有社會性、歷史性和家族因素影響而成的。

四、母女關係的變奏

《喜福會》中的母親安美與女兒羅絲是另一型態的母女關係。安美的母親是吳清的四姨太，她則是母親身邊的拖油瓶，在一個完全沒有地位的家庭中生活著，不但如此，母親所親生的兒子還被二姨太罷占，安美在得知自己母親不幸的遭遇時，質疑長此下去有何意義？母親自殺

後，在絕望與忿怒中，安美從二太太手中「搶回」弟弟，而且迫使吳清將四姨太扶正為大太太，這次的經驗，讓安美學到吶喊——絕不向命運低頭。

但是安美教養出的女兒羅絲卻是位溫順的女子，戀愛時男方家人就已經因為她是東方人瞧不起她；但當時男友充分表現出對她的愛與尊重；於是她進了豪門大戶，嫁過去後，丈夫接管家族事業，每日都在企業、員工、商談、會議的忙亂中，羅絲努力扮演起稱職的妻子，稱職到完全沒有了自我。直到婚姻瀕臨破滅邊緣，有一幕是羅絲回憶起她和丈夫日常的談話內容，羅絲進到書房溫柔的問正在處理未完成公事的丈夫：

「親愛的，你晚上要吃些甚麼？冰箱有羊排也有牛肉，還是你想要吃外送的中式餐？」

丈夫看著她正色問道：「妳呢，妳想吃些甚麼？」

羅絲忙說：「我都可以，重點是，你想吃甚麼我們就弄甚麼吃。」

丈夫口氣略帶煩躁的說：

「我想聽聽妳的意見，不是甚麼都要以我為主，即使我們意見相左也沒有關係，妳可以生氣、吵架，就像我們之前經常為不同的意見吵架一樣。」

丈夫真正的意思是想問問她自己的想法與意見，而她竟因長期的順從，已經不知該如何回答。

羅絲說：「我不想吵架，我現在就去做晚餐。」旋即轉身離去，丈夫叫住了她問：「羅絲，告訴我，妳快樂嗎？」

　　就在銀幕這一問一答中，觀眾已被吸引，我們會注意到羅絲緊張無助又追隨丈夫話語動向的眼神及口氣，也會時不時的觀察到丈夫不耐煩的表情口氣。此時導演往往會將鏡頭拉得很近，會對關鍵性的鏡頭特別著力，在銀幕上你只會看到演員的眼神，透過眼神而挖掘出該角色內心的世界，目的是要協助觀眾釐清事實真相與其隱含的目的──他們的婚姻已到不快樂，瀕臨離婚邊緣。夫妻間彼此的眼神、口氣、動作，是觀察婚姻的不二法門。婚姻與家庭向來是最能彰顯性別與權力關係之處，而社會建構「男主外、女主內」的傳統家務分工模式，也最能展現男性在家庭的主導地位，女性往往是處於不利的位置；丈夫傾向掌握較多的經濟資源，常成為婚姻關係中的主導及支配者；妻子則在經濟上需仰賴丈夫，易成為順從及配合者，形成妻子成為親密關係的追求者，丈夫則是關係的疏離者；此「妻子追求─丈夫疏離」的夫妻互動模式，背後更多的意涵很可能是性別權力關係。身為母親的安美在發現女兒羅絲竟走著與她母親類似的婚姻之路時，所說的一段痛徹之語，她說：

　　　「在中國，我從小被教導不要有欲望、要承受別人的侮

　　　蔑、要吞下所有痛苦。沒想到，即使我用另一種方式來教

　　　育妳，結果卻相同，那種退讓、忍耐的特質，難道是根深

　　　蒂固的流在血脈裡？」

　　在華人的文化中，宿命觀是一套主觀的信念系統，依此系統個人將自己（或他人）的生活事件、遭遇及結果（特別是不幸或不良者）歸因於一種不可知的籠統力量，而且深信不管自己去做甚麼，要來的事情終歸是會發生的。進入婚姻中的個人被賦予許多的角色期望，夫妻恩情則因彼此在婚姻中的克盡角色職責，而滋長衍生，華人夫妻的情感，兼具

角色的基礎與互動的本質,同時在不同的家庭生活週期,展現不同的發展歷程[76]。傳統文化的深遠影響之下,即使是現代人的婚姻觀已因西化緣故而產生變化,但仍有其潛藏於內在世界不變的價值觀。

> 母親感慨的說:「或許因為妳是我生的女兒,如同我是我母親所生,或,我們就像在走樓梯,上上下下,一步又一步跟著,永遠重複著同樣的宿命。」

另一幕是羅絲要與丈夫會面談話,特地親手做了一個派準備給丈夫吃,母親看到後,忍不住的問:

> 「妳問問自己為甚麼要做這個派?妳以為他看到這個派,就會遺憾沒有好好對待妳?如果妳這麼想就太傻了。每次送他禮物的時候都像妳在求他『請收下,對不起,請原諒我。我不夠好,不如你重要。』妳這樣看待自己,他當然認為妳的付出是天經地義。妳就像我的母親,從來不懂自己的價值,直到無法挽回。」

母親終於決定把她自己的母親的故事告訴她——外婆犧牲自己的生命,換取當母親的尊嚴,何以孫女竟會在原本被丈夫愛與尊重的婚姻中,不自覺的放棄了自我?命運不該輪迴重蹈自己的後代身上。母親的話喚醒了女兒,她告訴女兒,「妳還有機會挑戰命運」,非只是概括承受,她必須明白自己的價值。

在高夫曼描寫「面對面」(face-to-face)交換印象的情境中,《喜福會》亦有一段極深刻的描述。影片的情境是為了離婚後的財產分配,

[76] 資料來源:楊國樞,〈人際關係中的緣觀〉,《華人本土心理學(上)、(下)》,楊國樞、黃光國、楊中芳主編(2005),台北:遠流。

羅絲的丈夫前來協商賣房子事宜，他看見她在雨中獨自坐在涼亭，喊出婚後從不曾自我表達的心聲：

> 「這婚姻失敗錯在我，因為我一直在暗示你我的愛不夠
> 美、不夠好。現在我要喊叫了！你滾出去吧，你不能奪走
> 這房子、不能奪走我的孩子，不能奪走我身上的任何一部
> 分！」

她終於發現了自己的價值，她的喊叫，也挽回了他們的婚姻，因為她丈夫重新聽見了她；丈夫安靜的在雨中聽她細數的憤怒，生命敘事賦予了羅絲對抗的力量；發洩長久隱忍的壓抑，而奇妙的是因為祖母的故事，他們夫妻竟然因此重新和好。電影必須將演員與觀眾阻隔，借助於觀眾的隔離，表演者就能確保觀看他的角色的觀眾，不會成為在另一情境中觀看他的另一種角色的觀眾。

《藍色變奏曲》中，伊莉絲與費雪也不止一次的私下場合見面晤談著「共同合約」一事；每次伊莉絲與費雪單獨見面時，伊莉絲總是以微揚起下巴指示的口吻說話，第一次是費雪來到了位於鄉間隱匿的古堡，伊莉絲讓西麗演奏鋼琴以讓費雪見識他們女兒的琴藝，費雪忘情的鼓掌叫好，說：

> 「她真是與妳一模一樣，這真是完美的創作……她成長得
> 如此健康活潑，我真希望能盡快公布真相……」

第二次他們二人約在高級餐廳敘舊，在舉杯的同時，費雪刻意壓低聲音：

> 「我不能再等了，全世界的科學家們都在陸續發表自己有
> 關基因發現的進展，我們兩人這麼完美的合作我不僅不能

提出⋯⋯，甚至還要假意發出反對的意見，這使我喪失了
許多在科學界的機會。」

伊莉絲突然正色看著費雪，問他：

「你還愛我嗎？西麗她還沒準備好，我會慢慢讓她了解
的。」

此時鏡頭轉至二人纏綿的臥榻，費雪邊擁著伊莉絲，邊質疑
的問道：

「如果妳是想讓我覺得自己是好情人，那麼妳確實做到
了。還是，妳只是要體驗成為母親的完整經驗？」

　　多年後的費雪與伊莉絲，不再是情人也非伴侶關係，他們只是各持
合約的同夥人，各自懷著進行名利與欲望的交換。兩人間最大的不同
是，最初伊莉絲只是想利用費雪的科學技術以複製達成新生命延續自我
的願望，但逐漸與她天性的母愛形成內心擺盪不定的衝突；伊莉絲遂用
她的身體，來換取延長公布西麗真相的時間。以高夫曼的戲劇論來看，
作為一個角色，角色的行為與個性，將與個人在意的價值息息相關，
而角色為了達成某種目的，將在人前表現出「非我」的行為。高夫曼認
為，人們之間的互動就是個人表演「我」，不是表現真實的「我」，而
是表現偽裝起來的「我」。意指在人前故意演戲，戴著假面具生活，顯
示一種理想化的形象[77]。

　　西麗13歲時，伊莉絲以「給西麗」為名，發表演奏會，費雪至後
台，伊莉絲非常不悅質問：「你來做甚麼？」費雪邊說，邊想親吻伊

[77] 資料來源：許殷宏（1997），〈高夫曼戲劇論在學校教育上之蘊義〉，《教育
　　研究集刊》。

莉絲。伊莉絲表情嚴厲的告訴他：

「我是我，你是你，沒有我的允許你不可以隨便見我或西
麗，有邀請函也不算甚麼。」她推開費雪時又補上一句：
「我們的關係不論是床上或者床下，都是我說了才算，你
走，離開這裡。」腳跨科學與醫學的當紅學者怎能忍受，
隔天受挫的費雪，就逕自在大眾媒體前宣布了這個隱藏了
13年的複製人祕密。

在海邊時，西麗與母親有一段這樣的對話，她邊細數沙粒邊問伊
莉絲：

「世上沒有兩個完全一樣的沙子，我竟然會和妳長得一
模一樣？妳是不是想要創造奇蹟？」西麗的表情充滿憤
怒，她繼續問：「妳為甚麼我要待在妳身邊成為另一個
妳？我只是要當我自己，我就是我，我再也不彈琴，永遠
都不再彈琴。」西麗邊說邊堅定的看著母親，眼神全是陌
生，表情是疏離，最後她輕聲的告訴伊莉絲：「我要搬出
去住，我不想每天都和自己相處在一起。」

人生的事情往往都不會順著最初的預期，在某一程度未嘗不也點醒
了伊莉絲內心的某些盲點；母親伊莉絲雖然以基因複製延續自我生命，
但母女二人社會與成長背景截然不同，這是非先天基因所能掌控的變
數；除了外貌外，女兒西麗與伊莉絲，確實也發展出不同的兩個個體。

五、同中求異的界限

在《藍色變奏曲》中，西麗將自己放逐到森林獨居的日子裡，唯一的興趣就是拍攝麋鹿群，她尤其喜歡其中一隻她命名為「魯道夫[78]」的麋鹿。西麗從小就珍愛麋鹿絨毛玩偶「魯道夫」，那是一次耶誕前夕，伊莉絲送給她的禮物，伊莉絲曾經告訴西麗：「我不在妳身邊的時候，魯道夫就會陪著妳。」「妳為甚麼不能一直在我身邊？妳為甚麼要一直飛來飛去？」西麗問。

導演巧妙的讓「魯道夫」成為潛意識的替代母親，也意味另一個親密象徵。問題是，西麗並不知道，魯道夫陪伴著西麗的成長，開啟了西麗的音樂世界；在西麗挫敗的同時，魯道夫成為西麗第二藝術專長攝影的主角；同時是西麗新生活的重要他人；雖然西麗是獨自漫步森林尋覓麋鹿蹤跡；是獨自一人在暗房沖洗剪輯照片，但在有限的空間與無限的意識中，西麗一直是與魯道夫互動的。這是不是也意味著，西麗不曾從心底將母親移除過，如同玩偶魯道夫般，只是有時牠真的是以馴鹿現身，有時幻化為手中的絨毛玩伴；而就另一層面而言，魯道夫對西麗也代表著她與母親在「同中求異」掙扎中最後那道界限。在影片中，導演將兩位未來會發展為情侶的西麗與葛瑞斯巧妙的遇見，藉由麋鹿魯道夫

[78] 在西方童話世界中，魯道夫是聖誕故事中一個重要的角色，牠生來就是隻紅鼻子的麋鹿，因為牠長得與眾不同，所以從小就被鹿群排斥取笑，聖誕老人卻認為Rudolph這與眾不同的天賦，可以幫助他在大風雪中領航探路，於是任命Rudolph為雪橇的領航員，順利完成一次又一次的任務；從此鹿群們再也不取笑牠了，反而把牠奉為英雄。

的現身隱喻「接近」；藉由母親伊莉絲的病危暗喻「分離」；再利用每一場的接近提供一些身體或情感的親密關係。某一景是葛瑞斯到西麗的家，觀察後敏銳的問：

> 「妳家都沒有鏡子嗎？妳怎麼照鏡子？」西麗拿出湯匙比
>
> 了比折射的光影。
>
> 「妳是攝影師嗎？妳最喜歡甚麼？」葛瑞斯又問。
>
> 「我最喜歡動物，尤其是麋鹿。」
>
> 「還喜歡別的嗎？」葛瑞斯追問。
>
> 「魯道夫，我找到牠時，牠還好小好小，牠把我當成媽
>
> 媽，現在牠慢慢長大了，反而不認識我是誰了，好幾次只
>
> 要我一靠近牠，牠就跑了。」
>
> 葛瑞斯沉靜的說：「我們每人不都是在尋找自己？」

西麗指著牆壁上麋鹿的照片，告訴葛瑞斯的種種話語，其實都是一種對母親思念的投射；導演透過與葛瑞斯的對答，讓西麗的心泛起一波波的漣漪和悸動。

導演洛夫史巴並未從剛硬的道德面切入，而選擇了柔軟的愛為角度去探索，去設想那樣的困境：

> 「如果愛原本就已經極為抽象，難以捉摸，又怎麼能再禁
>
> 得起人為的逆向更動？當愛人與被愛者，在物理上無法分
>
> 辨時，愛的方向與緣由是不是也就更加模糊不清了？」

西麗打碎身邊所有的鏡子，甚至過著從此不照鏡子的生活，卻在小木屋中與葛瑞斯分享著她的最愛。重點是西麗與伊莉絲仍和一般的尋常母女一樣，恆常而深刻的愛著對方，無論她們是否一起生活與存在，是

否擁有相同的外貌與基因，或許西麗也不清楚，魯道夫將她與母親之間那道無形而堅韌的連繫得以維持。就像伊莉絲生前，影片每出現母女同時彈琴的畫面時，她們彼此就必須不斷地索取對方的眼神傳送力量；就像那幅反覆出現的畫作，亞當與天神朝著對方伸出的手指，指端之間猶如彼此強大的生命的能量。

　　背景故事除了可透露影片角色身分外，也提供電影中衝突或緩解的元素，在《藍色變奏曲》中，導演從開始便大量將所有足以讓西麗轉折的元素，包括：麋鹿、鋼琴、母親、葛瑞斯、清幽山林、無波大湖都編織進了隱藏的背景，再藉著角色內在的自我發展，一步步的結構整個劇情。幕啟的故事先把觀眾帶到了森林裡杳無人煙的湖畔，一日清晨，年輕女孩在樹林裡安靜等待鹿群準備捕捉鏡頭時，不意卻被汽車引擎聲嚇走，西麗與葛瑞斯的一次不期相遇，是不歡而散的。

　　身為複製人，西麗處在一個矛盾的生命循環中，她深愛母親卻又無法諒解，她不了解自己的生命建立為何？是為了滿足母親要留傳自己鋼琴技術的欲望，或是出於母親對孩子的愛？對西麗而言最困難處，是在於接受自己，並活出自己。劇情關鍵的轉折是葛瑞斯的出現，為了表示好感和討好西麗，他替西麗修理發電機、由森林中採集花束相贈、分享自己喪父之痛的經驗、甚至發現倉庫後的鋼琴努力悄悄修復，想給西麗驚喜。不意，看見鋼琴的西麗臉色大變，她失控的推倒鋼琴，憤怒的叫葛瑞斯「你走、你走」。

　　西麗與聰明內斂的葛瑞斯在相遇相知中，已逐步發現自己的改變，她正經歷重新再認識自己的關頭。許多心理學家認為，兒童在成長時所經歷的依附關係，會直接影響到長大後的戀愛態度，因為他們在戀愛時

會採取同一方式來對待他們的愛侶；也就是說相愛之人情感的連結和人們在嬰兒階段與雙親建立情感連結是相似的，在愛情中，安全感也包括「接近、分離、重聚」的功能，它也是所有人際關係的原型。有一派學者就提出「愛情是童年依附行為的再現」的觀點。西麗與葛瑞斯在首次禮貌短暫的寒暄互動時，雙方就都試圖透過眼神注視對方，去理解對方的內心世界，去確定對方是否已與自己的想法一致。葛瑞斯告訴西麗，他第一次見到她時就喜歡上她，就積極的去蒐集所有有關她的資料和訊息時，西麗問他：「我是一個複製人，你不覺得奇怪嗎？」

葛瑞斯告訴她：

「我見到妳的時候，妳就是西麗，在我眼睛妳是一個完全

獨立的個體，妳就是妳，妳不是別人。」

這是一場安靜、嚴肅的對話，吐露的時刻以及自我反省的時間都相當有力。當角色在自我披露時，導演適時的創造了說話對象之間親密關係，同時也創造了與觀眾間情感的連結；透過葛瑞斯，西麗決定勇敢的踏上回家之路。回到挽起頭髮後，這時小卡上寫著：

「如果可以，我願意變成一棵樹、一隻鳥、一顆石頭，就

是不願再成為我自己。」

喪禮儀式結束後，西麗掀開了鋼琴，她輕敲鍵盤，曲目是母親彈給她聽的莫札特的A大調奏鳴曲，天籟中隱含親情，也是對生命最貼切的註腳。世間沒有幾人是願意活在既定的框架及期待下，人生最有趣的挑戰，就在面對於未知的未來，並用自己的方式摸索出方向，一個已經安排好並看似光明的前途，未必是最好的人生。

六、結語

電影在頌揚傳統母親形象時，幾乎都以含辛茹苦、犧牲奉獻、寬容慈悲、撫慰人心的堅毅女性為身影代表；而那些被貶抑、汙名的「壞母親」她們則都是素行不良、未盡婦道、險惡狡詐；問題是，「母親」形象只如此單一化嗎？在現今的社會，母親的形象是多元的，許多複雜糾葛的家庭、親子問題，尤其當其中某些人的「女人」身分更是已蓋過「母親」的身分時，往往可能都只是因為無法善盡母職，或是因處於母職角色中抑鬱不平，導致其性格扭曲與對孩子童年的夢魘與創痛。隨著社會複雜的發展，「母親」一詞中所代表的實質意義也有所改變；例如：社會建構下的母職圖像符合當代年輕人嗎？孩子所象徵的意義真的是自我的延伸嗎？兩性平等的觀念、同性戀所衍生的家庭關係都會帶來我們對「母親」二字不同的詮釋。

根據佛洛依德（Freud）與拉岡（Lacan）的精神分析理論，母親在孩童的人格養成扮演極重要的角色，她是所有嬰孩戀慕的對象，日後伊底帕斯期中父親權威形象的介入，養成了男女的性向認同與性別氣質；拉岡在談及嬰孩在「鏡像階段」（the mirror stage）時無法區分自我和母親的形象，透過這個外在的母體，嬰孩形成了想像秩序（imaginary order）中的初步認同，而後與母體分離的焦慮和恐懼，更造成了終其一生縈繞不散的匱乏感（lack）。心理學家更常言，幼兒成長過程中若缺乏母愛呵護，人格發展往往陷於危機和扭曲。換言之，母親對個人的成長是步步牽動、時時影響的。但事實是，許多身為父母者，大多數時

間都在忙著維生及處理自我心理的衝突和矛盾，他們其實連自己都不太
了解自己，如何了解他們的孩子？

　　因此當學生們在觀影過程，開始發現社會事實並出現疑問時，教師
才得以透過不同影片與社會事實講述，輔以「母女關係娓娓道來」的客
觀視角，引導省視個人與家的關係、並建構出主體意識。當學生了解自
身的需要不只是依附於他人生命才得以存活的概念；強調渴望的愛，不
必向母親索取，更可以學著愛自己時；個體才得以全新的角度重新觀看
生命，也對自己生命置放的「位置」得以有更深切的體認。生活中我們
往往需要透過距離才能把事情看得清楚，但是大部分身邊重要又棘手
的事務經常又是貼在眼前的讓人「見樹不見林」。媒體像鏡子，是現實
社會的反映，電影又可視為社會意識形態的縮影，電影中的意義通常關
乎生活，而且隱含某種社會意識形態，使得電影成為甚具影響力的一種
「社會實踐」；如何引導學生判斷其中與社會現實面的關聯？經驗主義
假設真實可經感官經驗得到，語言或影像可傳達真實，是教師在以電影
帶入教學時的另一個重要反思。

參考書目

一、中英文書目

王文正（2011），《電影文化意象》，秀威。

王振寰、瞿海源（2015），《社會學與台灣社會》（第四版），台北：巨流。

井迎兆譯（2001），《編劇心理學》，五南。

井迎兆（2006），《電影剪接美學：說的藝術》，台北：三民。

片桐聰美著，宋昭儀譯（2003），《戀愛巴士》，台北：尖端。

成露茜、羅曉南主編（2013），《批判的媒體識讀》，台北：正中。

李瑞玲譯（2001），《脆弱關係》，Napier, A.Y.，台北：張老師文化。

李正賢譯（2009），《社會心理學》，五南。

李芬芳譯（2011），《解密電影：不可不知的5個故事》，台北：書林。

吳佩慈譯（2007），《在電影思考的年代》，台北：遠流。

吳佩慈譯（1996），《當代電影分析方法論》，台北：遠流。

林芳玫（1996），《女性與媒體再現》，台北：巨流。

林文淇（2011），《我和電影一國：林文淇電影評論集》，台北：書林。

林美和（2006），《成人發展、性別與學習》，台北：五南。

周曉虹（2014），《理論的邂逅：社會學與社會心理學的路徑》，中國：北京
 大學。

胡幼慧主編，《質性研究理論、方法及本土女性研究實例》，周雅容（1996），
 〈象徵互動論與語言的社會意涵〉，第四章，頁75-98，台北：巨流。

胡正文著（2012），《婚姻家庭與外遇：社會建構觀點》，台北：千代。

高宣揚（1998），《當代社會理論》，台北：五南。

崔君衍譯（1995），《電影是甚麼？》，台北：遠流。（Andre Bazin, 1995）

張錦華（1992），〈電視與文化研究〉，《廣播與電視》，1：1-13。

張春興（1983），《青年的認同與迷失》，台北：台灣東華。

陳建榮（2006），《電影融入教學於國小生命教育課程教學模式之設計與應用》（碩士論文），台北，私立淡江大學教育科技學系。

黃光國（1995），《知識與行動》，台北：心理。

童星編（2003），〈社會規範與角色行為〉，《現代社會學理論新編》，南京：南京大學。

陽琪、陽琬譯（1995），《婚姻與家庭》，桂冠圖書公司。

焦雄屏等譯（1992），《認識電影》，台北：遠流。（Louis Gianetti，1992）

楊莉萍（2006），《社會建構論心理學》，上海：上海教育出版社。

楊淑智譯（2002），《愛他，也要愛自己》。

楊連謙、董秀珠（2008），《主體實踐婚姻／家庭治療：在關係和脈絡中共構主體性》，台北：心理。

齊隆壬（2013），《電影符號學：從古典到數位時代（新版）》，台北：書林。

劉立行（2005），《影視理論與批評》，台北：五南。

潘淑滿（2002），《質性研究：理論與應用》，台北：心理。

蔡文輝（1987），《家庭社會學》，台北：五南。

蔡文輝（1998），《婚姻與家庭：家庭社會學》，台北：三民。

樊明德（2004），《以電影開啟生命智慧》，台北：學富。

謝臥龍主編（2002），《性別：解讀與跨越》，台北：桂冠。

簡政珍（2002），《電影閱讀美學》，台北：書林。

Andre Bazin著，崔君衍、趙曼如譯（1995），《電影是甚麼？》，台北：遠流。

Aumont, Jacques & Michel Marie著（1996），吳佩慈譯，《當代電影分析方法論》，台北：遠流。

Abbott, Pamela & Wallace Claire著（1990），俞智敏、陳光達、陳素梅、張君玫譯（1995），《女性主義觀點的社會學》，台北：巨流。

Babbie E.（1995），*The Practice of Social Research*（*Seventh Edition*）. Belmont: Wadsworth Publishing Company.

Beverly Engel, *Start Being Yourself*，台北：心靈工坊。

David Bordwell & Kristin Thompson著（2001），曾偉禎譯，《電影藝術：形式與風格》，台北：希爾。

David Morley著（1995），馮建三譯，《觀眾與文化研究》，台北：遠流。

David M. Newman, *Sociology: Exploring the Architecture of Everyday Life.*

Elliot Aronson、Timothy D.Wilson、Robin M. Akert著，*Social Psychology*（*8th Edition*），余伯泉、危芷芬、李茂興、陳舜文譯（2015），《社會心理學》，台北：揚智。

Graeme Turner著（1997），林文淇譯，《電影的社會實踐》，台北：遠流。

Goffman著（1981），徐江敏、李姚軍譯，《日常生活中的自我表演》，台北：桂冠。

Nancy Chodorow著（1978），張君梅譯（2007），《母職的再生產：心理分析與性別社會學》，台北：群學。

Partick Phillip著（1991），陳光中、秦文力譯（1991），《社會學》，台北：桂冠。

Richard J. Crisp & Rhiannon N. Turner著（2009），李正賢譯，《社會心理學》，台北：五南。

Steven D. Katz著，*Mass Communication*，井迎兆譯（2009），《電影分鏡概論：從意念到影像》，台北：五南。

Sturken, Marita & Cartwright, Lisa著，*Practices of Looking: An Introduction to Visual Culture*（*Second Edition*），陳品秀、吳莉君譯（2013），《觀看的實踐：給所有影像世代的視覺文化導論》，台北：臉譜。

William Indick著（2001），井迎兆譯，《編劇心理學》，台北：五南。

二、中英文期刊

王大維（2008），〈論失業及其性別意涵之社會建構〉，《弘光人文社會學報》，頁9、177-200。

谷玲玲（2013），〈網路親密關係中的自我揭露〉，《資訊社會研究》。

林以正、黃金藍（2004），〈親密感之日常生活互動基礎〉，《中華心理學刊》，48卷1期，頁35-52。

許殷宏（1997），〈高夫曼戲劇論在學校教育上之蘊義〉，《教育研究集刊》。

陳瑞麟（2001），〈社會建構中的「實在」〉，《政治大學哲學學報》第7期，頁97-126。

游美惠（2000），〈內容分析[79]、文本分析[80]與論述分析在社會研究的運用〉，《調查研究》第8期。

劉素鈴、陳毓瑋、游美惠（2011），〈親密關係中的反身性思考：運用偶像劇「第二回合我愛你」進行情感教育〉，《性別平等教育季刊》，552011.09，頁31-36。

蔡宜娟（2012），〈親密與衝突的母女關係：以客家女性論述傳承為例〉，國立中央大學客家社會文化研究所。

臧廣琳、沉明室（2012），〈1996年台海危機美國、中共角色分析：戲劇論觀點〉，陸軍官校88週年校慶暨第19屆三軍官校基礎學術研討會。

[79] 運用內容分析法分析各種不同的材料，Reinharz（1992:146-147）也詳細地列舉出不同的研究文獻，包括對童話故事、小說、藝術品、流行時尚及各式各樣的手冊等所作的內容分析。

[80] 文本分析通常只針對一種社會製成品，如新聞報導、文學作品、電影或海報圖片，作解析和意義詮釋，但晚近學者也很強調社會研究之中的「互矯正文的分析」或「語境分析」。

出版心語

　　近年來，全球數位出版蓄勢待發，美國從事數位出版的業者超過百家，亞洲數位出版的新勢力也正在起飛，諸如日本、中國大陸都方興未艾，而臺灣卻被視為數位出版的處女地，有極大的開發拓展空間。植基於此，本組自2004年9月起，即醞釀規劃以數位出版模式，協助本校專任教師致力於學術出版，以激勵本校研究風氣，提昇教學品質及學術水準。

　　在規劃初期，調查得知秀威資訊科技股份有限公司是採行數位印刷模式並做數位少量隨需出版（POD＝Print On Demand）（含編印銷售發行）的科技公司，亦為中華民國政府出版品正式授權的POD數位處理中心，尤其該公司可提供「免費學術出版」形式，相當符合本組推展數位出版的立意。隨即與秀威公司密集接洽，雙方就數位出版服務要點、數位出版申請作業流程、出版發行合約書以及出版合作備忘錄等相關事宜逐一審慎研擬，歷時九個月，至2005年6月始告順利簽核公布。

執行迄今，承蒙本校謝董事長孟雄、陳校長振貴、歐陽教務長慧剛、藍教授秀璋以及秀威公司宋總經理政坤等多位長官給予本組全力的支持與指導，本校諸多教師亦身體力行，主動提供學術專著委由本組協助數位出版，數量逾70本，在此一併致上最誠摯的謝意。諸般溫馨滿溢，將是挹注本組持續推展數位出版的最大動力。

　　本出版團隊由葉立誠組長、王雯珊老師以及秀威公司出版部編輯群為組合，以極其有限的人力，充分發揮高效能的團隊精神，合作無間，各司統籌策劃、協商研擬、視覺設計等職掌，在精益求精的前提下，至望弘揚本校實踐大學的辦學精神，具體落實出版機能。

實踐大學教務處出版組　謹識

2016年3月

新美學43　PH0188　　　　　　　　　　　實踐大學數位出版合作系列

新鋭文創
INDEPENDENT & UNIQUE

世界是無法窮盡的文本：
社會學想像與電影的對話

作　　者	胡正文
統籌策劃	葉立誠
文字編輯	王雯珊
封面設計	王嵩賀
責任編輯	洪仕翰
圖文排版	周政緯

出版策劃	新鋭文創
製作發行	秀威資訊科技股份有限公司
	114 台北市內湖區瑞光路76巷65號1樓
	電話：+886-2-2796-3638　傳真：+886-2-2796-1377
	服務信箱：service@showwe.com.tw
	http://www.showwe.com.tw
郵政劃撥	19563868　戶名：秀威資訊科技股份有限公司
展售門市	國家書店【松江門市】
	104 台北市中山區松江路209號1樓
	電話：+886-2-2518-0207　傳真：+886-2-2518-0778
網路訂購	秀威網路書店：http://www.bodbooks.com.tw
	國家網路書店：http://www.govbooks.com.tw
法律顧問	毛國樑　律師
圖書經銷	貿騰發賣股份有限公司
	235 新北市中和區中正路880號14樓
	電話：+886-2-8227-5988　傳真：+886-2-8227-5989

出版日期	2016年7月　BOD一版
定　　價	220元

國家圖書館出版品預行編目

世界是無法窮盡的文本：社會學想像與電影的對
話 / 胡正文著. -- 一版. -- 臺北市：新銳文
創, 2016.07
　　面；　公分
BOD版
ISBN 978-986-5716-76-9(平裝)

1.電影 2.影評 3.社會學

987.2　　　　　　　　　　　　　　105005816

讀 者 回 函 卡

感謝您購買本書，為提升服務品質，請填妥以下資料，將讀者回函卡直接寄回或傳真本公司，收到您的寶貴意見後，我們會收藏記錄及檢討，謝謝！

如您需要了解本公司最新出版書目、購書優惠或企劃活動，歡迎您上網查詢或下載相關資料：http:// www.showwe.com.tw

您購買的書名：_____

出生日期：_____年_____月_____日

學歷：□高中 (含) 以下　　□大專　　□研究所 (含) 以上

職業：□製造業　□金融業　□資訊業　□軍警　□傳播業　□自由業
　　　□服務業　□公務員　□教職　　□學生　□家管　　□其它_____

購書地點：□網路書店　□實體書店　□書展　□郵購　□贈閱　□其他

您從何得知本書的消息？

　□網路書店　□實體書店　□網路搜尋　□電子報　□書訊　□雜誌
　□傳播媒體　□親友推薦　□網站推薦　□部落格　□其他_____

您對本書的評價：(請填代號　1.非常滿意　2.滿意　3.尚可　4.再改進)

　封面設計____　版面編排____　內容____　文／譯筆____　價格____

讀完書後您覺得：

　□很有收穫　□有收穫　□收穫不多　□沒收穫

對我們的建議：_____

11466
台北市内湖區瑞光路 76 巷 65 號 1 樓

秀威資訊科技股份有限公司　　　收

BOD 數位出版事業部

∙∙

（請沿線對折寄回，謝謝！）

姓　　名：＿＿＿＿＿＿＿＿　　年齡：＿＿＿＿　　性別：□女　□男

郵遞區號：□□□□□

地　　址：＿＿＿＿＿＿＿＿＿＿＿＿＿＿＿＿＿＿＿＿＿＿＿＿＿

聯絡電話：(日) ＿＿＿＿＿＿＿＿＿＿＿　　(夜) ＿＿＿＿＿＿＿＿＿

E-mail：＿＿＿＿＿＿＿＿＿＿＿＿＿＿＿＿＿＿＿＿＿＿＿＿＿